U0037628

談琴論樂

劉序

　　民國七十四年八月二十日，大音樂家林聲翕教授偕夫人蒞臨高雄。我雖受教於翕公門下已二十餘年，但這還是第一次見到林師母（林師母的尊翁是我國影壇的拓荒功臣，聯華公司創辦人羅明佑先生。黃自先生的「天倫歌」，即是為聯華出品，羅先生與費穆聯合導演的「天倫」一片所作），故倍感欣愉。

　　陪同林老師伉儷來的還有黃輔棠夫婦。這是我初次見到輔棠先生。大概因為同列翕公門牆，又復氣味相投，遂一見如故，成為無話不談的忘年之交（我長輔棠二十餘歲）。

　　輔棠聰穎靈秀，坦誠厚重，才能是多方面的。他不僅是優秀的小提琴老師，且亦擅作曲及文學。他借用眾人所素熟稔的中國功夫、味精、螞蝗、蛇行，地基等佳譬妙喻，談論精巧複雜的小提琴演奏技術，極能使人於莞爾中悟道。他在「阿鏜小提琴曲集」中所發表的十二首小提琴曲，在「阿鏜歌曲集」中所發表的二十首歌曲，皆光艷攝人，令人百聽不厭，允稱珍品。去年高雄市歌唱比賽，其中「烏夜啼」與「金縷衣」分別為社會組男女聲指定曲。參與比賽的各唱家，皆感此二曲情真意境美，甚能有所發揮。

　　輔棠近作「庸人樂話」，係敘對音樂學習之理解及心得，兼評論各家之長短得失。語多精闢中肯，見解常有獨到處，是極為珍貴之音樂抒情論文。輔棠在其前言中謙云：「王國維先生寫人間詞話在前，阿鏜仿其體寫樂話在後，兼且自擾清淨，豈非庸人所為？本文因之得題。」惟以我的感覺而言，這「庸人樂話」實乃開卷有大益的力作。當我初睹此著時，即為其字行間裡的精闢

3

見解所吸引，大為驚異嘆賞，乃由閱覽以至精讀，以至不忍釋手；有如醍醐灌頂，如聞暮鼓晨鐘。天涯比隣，空谷喜聞跫音；海內知己，幸能見此異彩。庸人云乎哉？如此庸人，吾實愛之。

輔棠在「庸人樂話」中第一章，即開宗明義的指出：「作曲，一要真感情，二要想像力，三要功力，缺一者不宜作曲」。此言乃至論，凡平實之人，必見之頷首。惟「新派作曲家」聞之或將不悅。其第四章云：「俗人賞旋律，雅士賞意境，行家賞功力。能賞意境與功力者，必能賞旋律。能賞旋律者，未必能賞意境與功力。此雅俗，高低有別也。」其第八章云：「莫扎特的音樂，不經雕琢便旋律、意境、功力三者兼備，有如天生麗質的少女，無需妝扮便人見人愛，此乃高絕不可學之處。有人把莫扎特比李後主，不當之極。比之陶淵明，則稍近矣。同樣是出乎自然，不爭、不燥，清爽脫俗，貌似簡單枯槁，其實渾厚豐滿。聽之吟之，可平靜心境，得無窮餘味。」似這等言前人所未言，貫通古今中外，經過千錘百鍊的字字珠璣，警句箴言，處處皆是，不遑多引。「樂話」中四十八章，均可視為基本的創作論和欣賞論，大可媲美於王國維的「人間詞話」和舒曼的「音樂家守則」，而未使前賢專美於前。

輔棠先生年事尚輕，未屆不惑，來日正長。江山代有才人出。可以預見，在今後的五年、十年之中，這位才華橫溢，根基紮實的番禺才子必將脫穎而出，在我國樂壇佔一重要席位，領其風騷。

劉星　　民國七五、三、十五、於高雄

自序

人，有時無法不做點并不想做的事。

例一：本書在不同文章中，不止一次重複同一個意思，甚至使用相同或相近的語句。如勉強自辯，是凡一再重複的東西，必定特別重要而又不大容易做到。

例二：在猛烈抨擊言理不言情，求醜不求美的所謂新派音樂時，不可避免會傷害到幾位我十分尊敬的，誠懇勤勞而有深度的作曲家朋友。如勉強求他們恕罪，說詞是——人應盡量公私分開，不用人情代替道義。

例三：為出書，要寫序，為寫序，强作文。我作曲作文都屬玩票，除非如鯁在喉，不吐不快，否則很少勉強自己硬寫。出書出譜出唱片，頗像嫁女兒。天下父母，無不希望女兒有個好歸宿，受到婆家的人喜愛；天下作者，亦無不希望自己的作品受讀者歡迎，多人購買。按某作家的說法，一般人判斷一本書的好壞，是否值得買，一定先看序。旣如此，只好絞盡腦汁強寫序，恰似窮父母，東湊西借，給女兒辦嫁妝。

本書的文章，大都近年來在「音樂與音響」、「全音音樂文摘」、「雅歌」等報刊上發表過。一般人寫作都需要有機會發表，才有動力源源不斷地寫下去。每念及此，便無法不由衷地感謝最初向我約稿和後來提供我發表園地的張己任、張繼高、李哲洋、歐陽美倫，陳慧珍等先生女士，以及間接讓我有機會寫出這些文章的馬思宏，馬科夫，馬水龍等先生。劉星先生賜我序文，鐘麗慧小姐甘冒賠本風險出書，曾堯生、方伏生先生為本書設計封面和拍攝照片，李曙學弟充當「小提琴基本功夫十八招」的示範圖片模特兒，謹此向他們致最誠摯的謝意。

1986. 3. 22　於台北

5

談琴論樂　目錄

第一輯

小提琴基本功夫十八招

　　筆者近年來在教琴過程中，發現不少學琴多年，音樂感不差的學生，由於方法不對或訓練不嚴，被一些本來並不難，種類也不多的共通性基本技巧問題所困擾，技巧程度上不去。爲幫助學生解決這些技巧問題，爲把這些問題談得有條理和容易理解，我借用形象和傳神的中國功夫招式名稱寫成這篇東西。希望它能給有基本技巧問題的學生一點小幫助。

一、中流砥柱

　　練站姿與坐姿。身體平正，挺胸收腹，肩部下沉，精神飽滿。

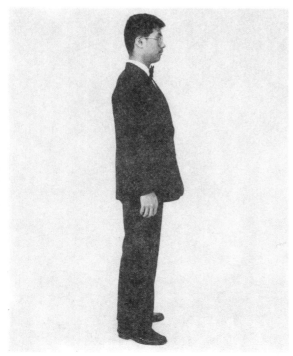

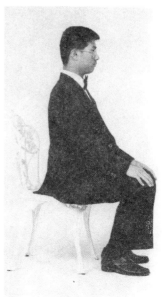

中流砥柱之一：站姿　　　　　　　中流砥柱之二：坐姿

二、佛手擒龍

練握弓。

1. 右手自然下垂。
2. 提起右手，手心向左，拇指自然彎曲，與中指的中間關節相對。
3. 弓子正直的放在拇指尖與中指的中間關節之間。
4. 把食指，無名指與小指都自然彎曲地放在弓子上。
5. 手心翻向下。

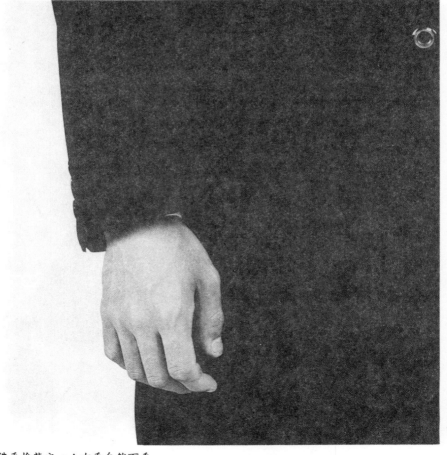

佛手擒龍之一：右手自然下垂

佛手擒龍之二：拇指自然彎曲，與中指的中間關節相對。

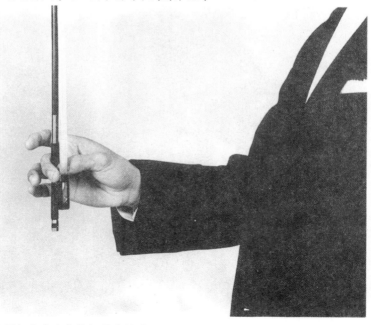

佛手擒龍之三：用拇指尖與中指把弓子握穩。

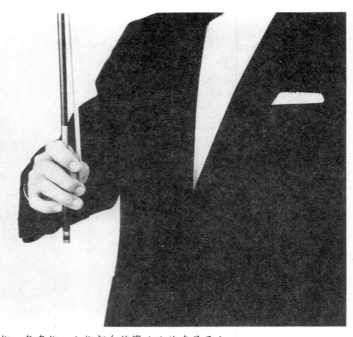

佛手擒龍之四：食指、無名指、小指都自然彎曲地放在弓子上。

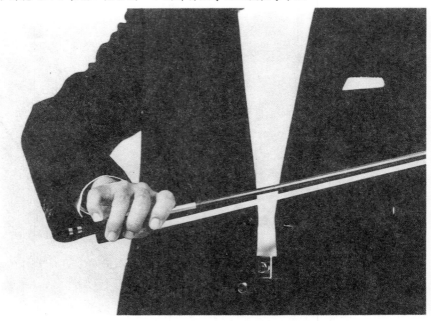

佛手擒龍之五：手心翻向下。

三、太白醉酒

練夾琴。肩部放鬆，把琴放在肩上，頭向左輕輕一歪，把琴夾住。切勿聳肩。把左手抬起，前後，左右動數下。

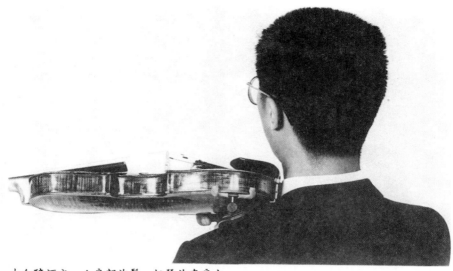

太白醉酒之一：肩部放鬆，把琴放在肩上。

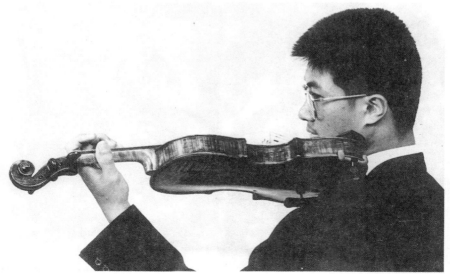

太白醉酒之二：頭向左輕輕一歪，把琴夾住。

四、海豚扭腰

練中弓。中弓部位是弓子的正中間往上約四分之一。下弓時手腕帶動前臂向下，上弓時手腕帶動前臂向上。手指和大臂不參與動作。

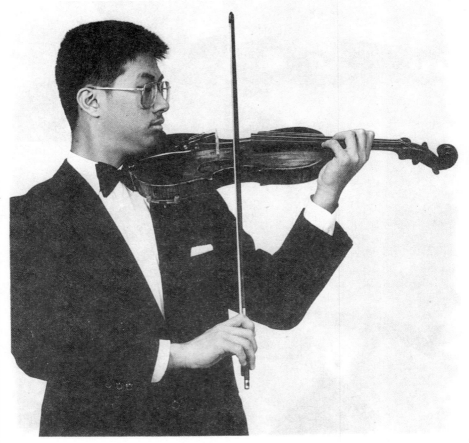

海豚扭腰及神龍擺尾之一：手腕向下或手掌向上。

五 、神龍擺尾

練換弦。換弦的動作全靠手腕作順時針或逆時針的圓圈運動來完
成。

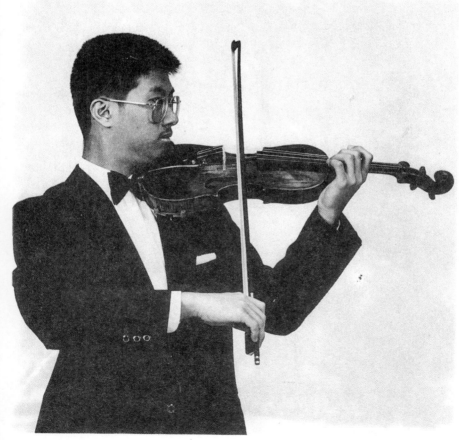

海豚扭腰及神龍擺尾之二：手腕向上或手掌向下。

六、大鵬展翅

練弓根。弓根部位是弓子的最下四分之一。下弓時，手腕向下，拇指和小指彎曲；上弓時，手腕向上，拇指和小指伸直。肩部放鬆。大臂與弓桿高度平行。

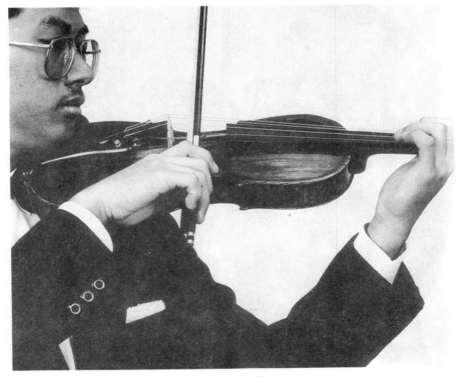

大鵬展翅之一：下弓時手腕向下，拇指與小指彎曲。

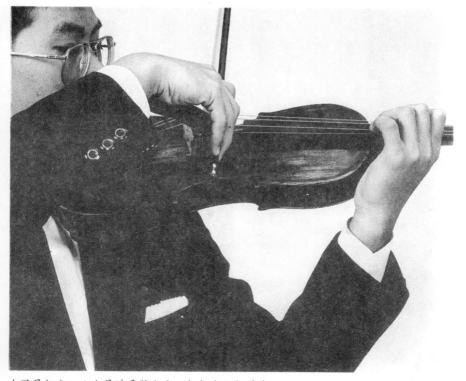

大鵬展翅之二：上弓時手腕向上，拇指與小指伸直。

七、飛龍吐珠

練中下弓的**擊弓**。中下弓部位是弓子正中往下四分之一。分爲從
弦上開始與從空中開始兩種。上下弓均以手腕爲主動部位並作大
幅度運動。弓毛要深深的咬緊弦，發音後弓子馬上飛到空中，每
一個音都要像珍珠落玉盤般清脆，圓潤，短促。

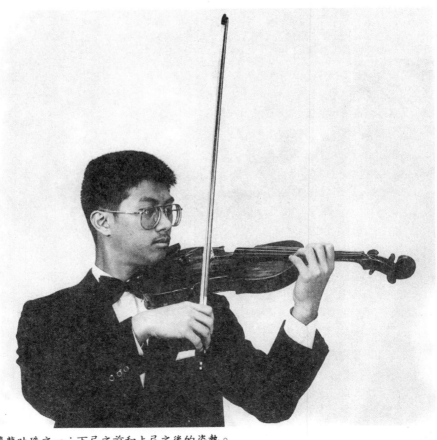

飛龍吐珠之一：下弓之前和上弓之後的姿勢。

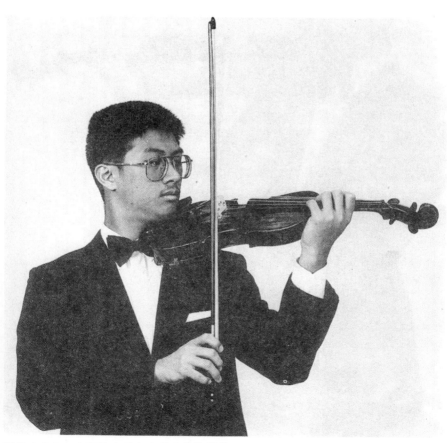

飛龍吐珠之二：下弓之後和上弓之前的姿勢。

八、靈蛇吐信

練弓尖。弓尖部位是弓子的最上四分之一。下弓時整個手臂往前伸，上弓時整個手臂往後退。這是把弓子拉直的唯一方法。

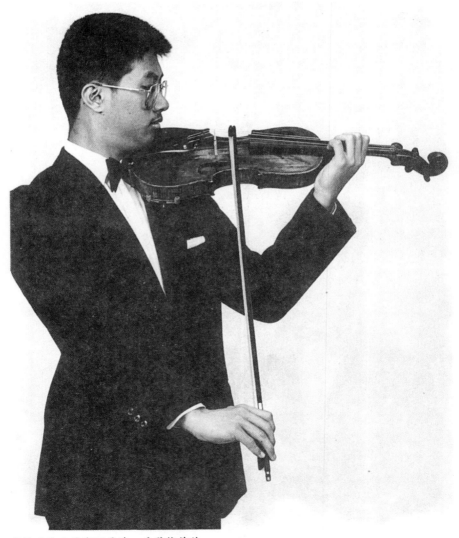

靈蛇吐信：弓尖下弓時，手臂往前伸。

九 、 飛天落地

練手指的抬起與落下。

飛天──手指獨立，快速的抬高。

落地──手指從高空快速的落下，並馬上放鬆休息。

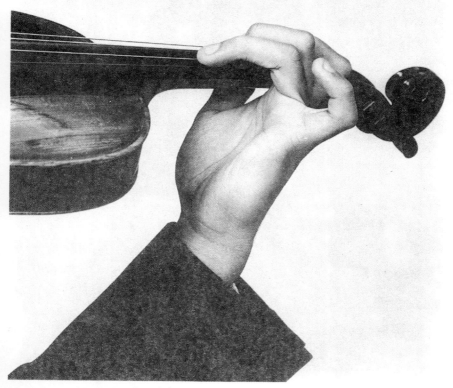

飛天落地：手指盡量抬高的姿勢。

十、石破天驚

練重音。重音分剛柔兩種。剛重音在每一音發出之前,都要先凝聚好大力量,發音的利那加上極快速度產生出重音。柔重音則在發音的同時加上力量和速度。不論剛柔,重音出來後馬上要把力量和速度減掉,拖一條細長的尾巴。結束前弓子速度要再次減低,讓聲音漸漸完全消失後,才結束。要能夠從不同部位開始和結束。

十一、電閃雷鳴

練頓音。弓子運行前先加壓力,運行時把壓力鬆掉。弓子的運行如閃電般快速,並穩穩的停住。聲音要像雷鳴般有力,但極短。一般用上半弓

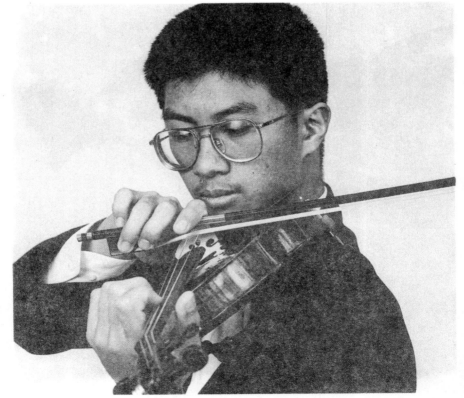

石破天驚,電閃雷鳴,深海探寶三招:在弓根時,弓毛深深"吃"進琴弦裏的情形。

十二、海底探寶

練右手的放鬆和聲音的深、透、滿、亮。寶藏要到海底才找得到。有表現力的聲音也要靠右手自然力量的深墜和弓毛的深深吃進弦才能得到。

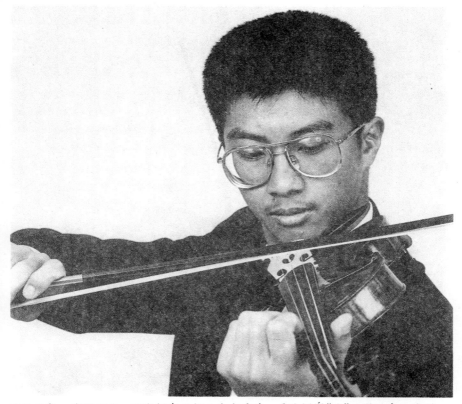

石破天驚，電閃雷鳴，深海探寶三招：在中弓時，弓毛深深"吃"進琴弦裏的情形。

十三、鋪天蓋地

練連續下弓和弦。弓子逆時針地作圓圈運動。手指、手腕、手肘和肩部均參與動作。要點是運動要連續，沒有絲毫停頓。

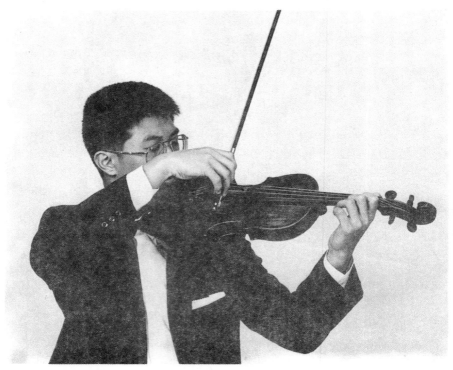

鋪天蓋地之一：提起弓子，準備開始。

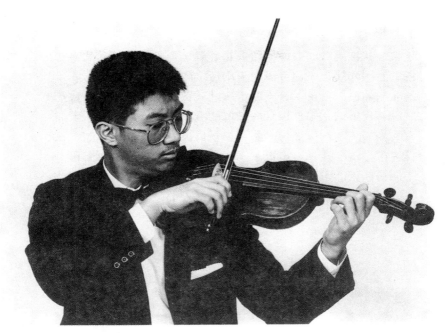

鋪天蓋地之二：弓子在運行。

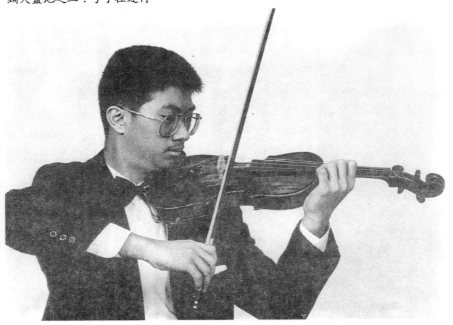

鋪天蓋地之三：弓子繼續向下運行，手肘開始上提。

十四、移花接木

練弓毛與琴弦接觸點的變換。指板和琴橋,是兩個極端。所有音量音色的層次和變化,都可以在這兩極之內,配合以不同力度,不同速度的運弓而獲得。分兩個步驟練。首先要掌握好三種最基本聲音的發音方法。第一種是弓子以極慢速度、極小力度(不加力甚至反加力)在指板上拉。第二種是以極慢速度極大力度,在靠琴橋處拉。第三種是以極快速度、極大力度,在靠指板處拉。然後,便可作不同由此到彼的轉換變化。

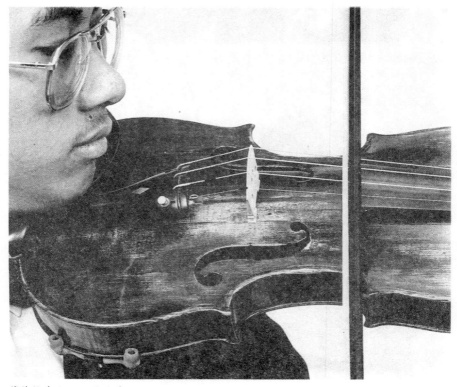

移花接木之一:弓毛靠指板。

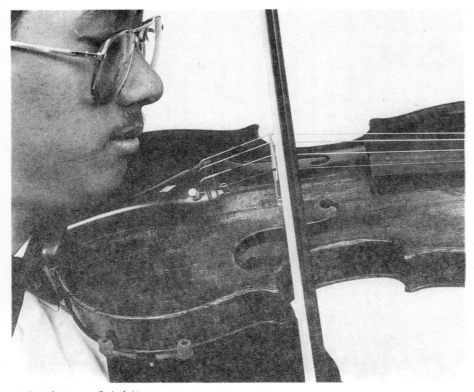

移花接木之二：弓毛靠橋。

十五、遊山玩水

練手指的前後移動。

遊山——手指向琴頭方向移，關節曲如山。

玩水——手指向琴橋方向移，關節平如水。先大幅度，後小幅度。拇指也可移動。

十六、隨風擺盪

練抖音（顫指、顫音、揉弦）。抖音的感覺要像羽箭射入靶子後，箭桿自然的擺盪一樣。手指的第一關節要隨著手臂的擺盪而有平與曲的交替動作。從肩部到指尖都要放鬆，通暢，自然。

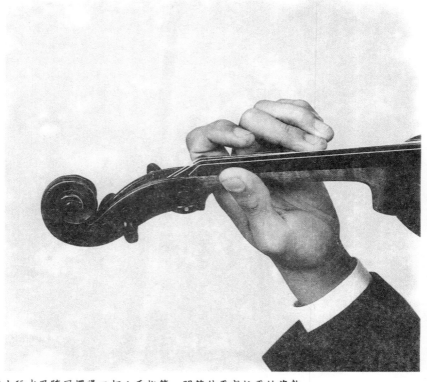

遊山玩水及隨風擺盪二招：手指第一關節伸平或拉平的姿勢。

十七、守株待兔

練手指的提前準備動作。在可能的情形下，要盡可能把下一個音以至下兩三個音的手指提前準備好。暫時用不到的手指應盡可能保留在弦上。

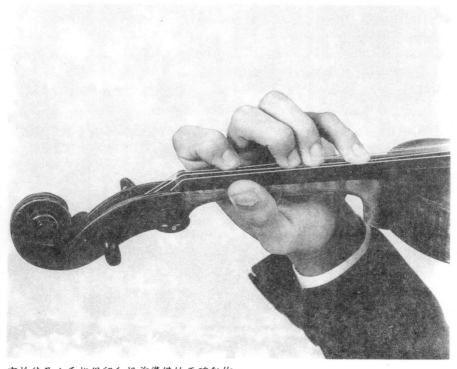

守株待兔：手指保留和提前準備的正確動作。

十八、暗渡陳倉

練換把。正式換把前，要把拇指和手臂提前移到新把位的位置，
負責換把目的音的手指上行時要預先盡量靠近新把位，下行時要
盡量抬高，換把時指尖要略離指板。換把的剎那越短越好。

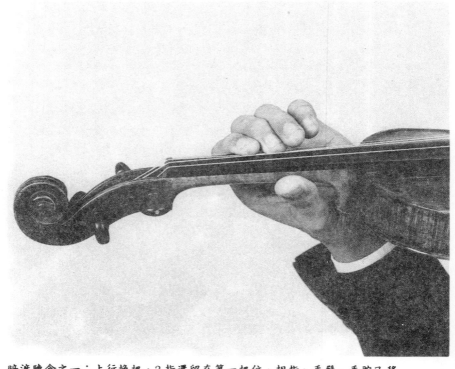

暗渡陳倉之一：上行換把，2指還留在第一把位，拇指、手臂，手腕已移
到第三把位，1指亦移近2指。

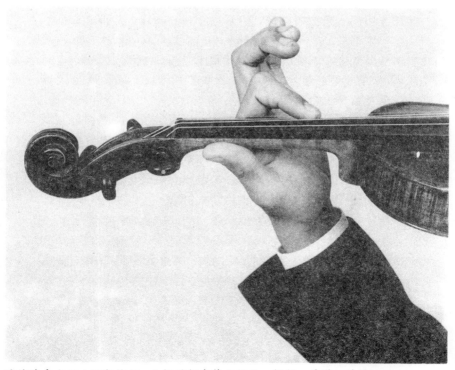

暗渡陳倉之二：下行換把，1指還留在第三把位，拇指、手臂，手腕已移
到第一把位，2指向琴頭方向盡量抬高。

音準三境界

音準問題在小提琴演奏中有多重要，多困難，是人所共知，不須多講的。王國維先生論詞時說過：「古今之成大事業大學問者，必經過三種之境界。」能夠把音拉準，雖然算不得什麼大事業大學問，但也必須經過三種需要長期艱苦磨練才能達到的境界。這一點，恰恰與做事業做學問的情形相同。下面簡要說明音準訓練過程中必經的三種境界及其要點和方法。

第一境界，是奏慢速長音時耳朵能夠分辨聲音是否準確；如音不準，手指要能夠作前後移動，把音準點找到。初找音準點，應從有空弦同度或八度的音開始。要把這些音拉到同度或八度的空弦因共鳴而產生充分振動，這個音才算準確。如音準點找到了，這個音會特別響亮和有光彩。

這準與不準之間的差別非常細微，只要手指的位置稍為偏高或偏低了頭髮絲那麼一點，空弦就是不會振動或不能充分振動。所以，要練得極為細心，有耐心。等耳朵和手指都習慣了音準點的聲音和位置，便可以用慢速度練習調號簡單的整條音階琶音。

第二境界，是奏不太快不太短的音符時，耳朵仍能分辨聲音是否準確；如音不準，手指要能在極短時間內移動到音準點。一般說來，如經過一段時間嚴格的第一境界訓練，不難達到第二境界。要點是循序漸進，不要心急求快。真正最困難的是極慢速度，因為音準問題和其他問題有充分時間暴露出來，半點也遮蓋不住。也只有在極慢速度時，才有充分時間把聲音從不準確改變為準確，讓耳朵習慣於一聽到不準確的音便起反感並指揮手指作某種調整動作。

第三境界，是把手指訓練到一按下去，便在準確位置上；如抬指，是下一個音的手指要提前放好在準確位置上；如換把，是手指剛好到達準確點時落下實按。如果說，在奏不太快不太短的音符時，手指一按下去時並不準確，但只要能在極短時間內移到準確點，一般聽眾可能會完全覺察不出來，甚至覺得音是從始至終準的；那麼，在奏較快較短的音符時，就完全沒有時間和機會讓手指作任何移動和調整，一按下去不準確，便意味著這個音從始至終都不準確了。若以職業小提琴手的標準來要求，從頭到尾都不準的音自然是不應容忍，不應存在的。所以，沒有任何選擇餘地，只有不畏艱辛，不怕枯燥，從第一境界起步，經過第二境界，向第三境界攀登。

　　以上音準三境界之說及練習方法，完全適用於練習各種雙弦與和弦。不過，初接觸雙弦與和弦者，如能先把各個音分開單獨拉準，再同時拉兩個或幾個音，會較容易培養出耳朵和手指對雙弦與和弦音準的判斷和反應能力。

　　最近聽了國內幾個樂團和不少學生的演奏，深感目前弦樂演奏水準的提高，除了發音等基本技術外，音準恐怕是最明顯最急切要改進的問題。寫這篇短文，希望與同行師、生、友共勉，合力提高這方面水準。

好，才是高

　　最近一位學生跟我商量，想換考試曲目。我原先幫她準備的曲目是很見基本功力的巴哈作品。有人就心這曲子連副修的學生都能拉，程度太淺，會影響她的考試成績，建議她換一首大些、難些的曲子。

　　這使我聯想到半年多前，某位新轉來的學生第一次上課拉的曲目，真是又大又難。可是，音準、節奏、發音方法、基本弓法等都大有問題。我只好據實告訴他，基礎不好，必須從頭，從慢，從基礎開始來。起先他幾乎無法理解也無法接受這個意見。經過頗為艱難的幾個月後，他才體會到慢的，淺的，基礎的東西有多重要多困難，也有了相當大進步。如果要給這個學生評定程度，幾個月前，他拉大而難的曲子，但拉得亂七八糟；幾個月後，他拉音符並不複雜的韓德爾奏鳴曲，但拉得中規中矩，究竟那個時候的他程度更高些呢？

　　再聯想到在不少考試或比賽中所看到、聽到的普遍情形：有的學生在拉規定曲目時，精神、肌肉和每一關節都緊張得令人受不了，還是照拉，音準、音質難聽得太過份也照拉；手指和弓子的速度達不到，便把節奏扭曲或在快速樂段時把整個速度慢下來也照拉。試問，這種樣子拉大而難的曲子，其程度能夠說高嗎？

　　很顯然，上述事例都牽涉到評定程度高低的標準問題。我並不反對拉大而難的曲目。如果基礎打好了，當然能越早拉越大越難的曲子越好。問題是拉什麼樣的曲目，僅僅是評分的標準之一，而且這只是比較表面，比較不那麼重要的標準。更有實質意義，更重要，更高層次的標準是要看拉得怎麼樣，特別是看基礎

性，普遍性的東西，如發音方法，音準節奏，基本弓法以及對音樂的詮釋怎麼樣。可惜，不少人誤以爲能拉大而難的曲子就是程度高，就有面子。於是，一些家長，學生，老師和定曲目者，互相明爭暗比曲目的大和難，却忽略了最重要，最困難，也最不容易看得見的基礎性東西。流風所及，一些較有識見和良知的老師，雖然明知這樣做不好，但也無法不作某些程度的妥協讓步。這種由觀念偏差加上虛榮心所形成的不正之風的泛濫，首當其衝的受害者自然是可憐無辜的學生。但把眼光放遠點大點，如果我們的音樂教育界重表皮不重實質，重樓面不重地基，重大而難不重穩而好，我們的音樂教育水準怎能登上世界一流的境地呢？

古語說，"千里之行，起於足下"。要改善這種情形，也許應從正確觀念開始——評定程度，不但要看拉什麼，更重要看拉得好不好。好，才是高。

練長音

　　建樓房必須先建地基，建地基的第一步是打下堅深的樁。樓房建好了，地基和樁都看不見了。可是，沒有地基和樁的支撐，樓房是建不起來，也支撐不住的。

　　學琴練琴，就像建樓房，練各種基本技巧，就像建地基。所有基本技巧之中，用極慢速度練長音（一弓八拍以上，練音階或練習曲），就像打樁，是最重要的第一步。因為人的耳朵只有在極長音中，才有足夠時間辨別好壞和是否準確，發現了毛病後也才有足夠的時間去糾正、改進，並形成耳朵手指越來越靈敏，音質音準越來越好的良性循環。

　　可是，筆者的教學過程中，却常常遇到這樣的事：費盡唇舌，一而再，再而三地告訴學生，要用慢長音練音階，却極少學生會自覺地去練。其結果是必然的——不肯練長音的學生，音準、音質一定毛病叢生。

　　後來，我檢討一下自己，發現有些事不能靠說，而要靠做。於是，不顧每堂課只有五十分鐘，狠下心每堂課的第一件事，便拿出十五至三十分鐘來，讓不自覺練長音的學生，在課堂上練。

　　這一招，效果奇佳，一些學生長期以來在音準、音質，左手的保留與提前準備等最重要技巧上，很快便有明顯改善。

　　這又印證了在練習基本技巧上，「慢即是快」，「笨即是聰明」的道理。

　　可惜，懂得並身體力行這一道理的學生和老師都不太多。一般人總是只看見樓房，急於建樓房，却看不見地基和樁，也不肯下功夫去建地基和打樁，以至似快實慢，欲速不達。

結束音

　　稍爲接觸過中國書法藝術的人都知道，寫正楷時，要想筆劃有力而圓潤，幾乎每一筆結束時都要廻鋒藏鋒。如果不廻鋒藏鋒，這一筆一定張牙舞爪硬梆梆，不好看。

　　不知是巧合還是原理相同，小提琴演奏的運弓，在奏大多數後面是休止符的結束音時（包括每段，每句的結束音），要收得瀟灑、漂亮、從容，也必須有一點手臂的上提（上弓的結束音則相反）廻轉動作。如果沒有這個動作，這個結束音便會給人一種生硬、不美、不滿足的感覺。

　　最近有機會一口氣聽了幾十個小提琴學生的演奏，感覺到結束音奏得好不好，對整個演奏的完美與否關係極大。奏較短和衝力大的結束音時不會"廻鋒藏鋒"，奏較長和以平靜消失的結束音時，讓弓子太匆忙離開琴弦，不能給人一種餘音裊裊的滿足感，是比較普遍的大毛病。有此毛病者，如能改進，演奏水準定可更上層樓。

拉琴與練琴

凡音準、音質毛病一大堆的學生，你如問他（她）：「你現在是在拉琴，還是在練琴？」他一定覺得你的問題很奇怪，不可理解，無法回答。因為他以為拉琴就是練琴，二者並無分別。也正因為這樣，他註定了音準和音質的毛病叢生。

究竟二者的分別何在呢？

主要的分別在於：拉琴是不停頓的。不管音準不準，音色漂亮不漂亮，發音的方法對不對，除非一曲已終或是中途因技巧故障非停不可，否則都繼續拉下去。練琴則是停頓的。只要一聽到不準的音或是音色不美的音，便停下來，作某種方法上的改變。或重複某一個音，某一個句子多遍；或放慢速度練。不把問題解決，絕不繼續往前拉。

顯而易見，拉琴與練琴是完全不同的兩回事。正式的演奏或是為了練習音樂整體的連貫力，才用得上拉琴。而平常大量的、基本的練習，是要真正的在練琴。這兩者是因與果，是耕耘與收穫的關係。練琴是因、是耕耘；拉琴是果，是收穫。耕耘得好，自然有好的收穫。不懂練琴，那裡能夠拉好琴？

覺得自己的演奏問題不少，而又不知道問題何在的學生，不妨在練琴這兩個字上下點功夫。學會如何練琴，而不是一昧往下猛拉，很多問題便會迎刃而解。

分工合作

　　人類有了分工合作，才能產生高度的物質文明和精神文明。不可想像，一個人同時要種田，要蓋房子，要織布，要畫畫，要寫書，要彈琴，這個世界會是個什麼樣子。

　　小提琴各種弓法之中，中弓的分弓是最基礎，最重要的一種。奏好中弓分弓的關鍵所在，也是懂得分工合作。

　　這話怎麼解釋？簡言之，就是肩部管用力，手腕管動作。

　　奏中弓分弓最常見的毛病不外兩種。一是手指，手腕，前臂參與用力。其後果一定是手部緊張，聲音緊、硬。另一是肩部、大臂和手指參與動作。其後果一定是動作或笨拙不靈，或聲音時大時小，不平均。

　　只有把用力的任務全部交由肩部負責，把動作的任務全部交由手腕負責，才能奏出既輕鬆靈活又聲音深透且富彈性的中弓分弓。

　　關於動作由手腕負責，需略作說明。這個動作，既不是手指帶手腕動，也不是手肘主動先動，更不是肩部參與動，而是以手腕為發力點，先行點，帶動前臂和手部（包括手指和手掌）動。

　　懂得了這種分工合作，再配合以適當的運弓速度和弓毛與琴弦的接觸點，中弓分弓一定好。中弓分弓奏好了，其他弓法就有一個紮實、牢固的基礎了。

再談放鬆

放鬆這個話題,已經在其他文章一談再談,本來不想囉嗦重複。最近連續聽了幾十個學生的演奏後,深感這個問題的重要和嚴重,忍不住又再炒炒冷飯。

右手的放鬆直接關係到發音的好壞,演奏能否輕鬆自如和各種弓法的掌握。首先是肩部要放鬆。在任何情形下都不要把右手吊起來和給弓子加人為的緊張的壓力。相反,要放鬆肩部,讓整個右手的自然重量墜或傳到弓子上去,發音才能深透飽滿。其次是要會運用手腕,拉快速的分弓以及擊弓、跳弓,換弦時如不會運用手腕,是一定既緊張笨拙也無法拉好。再者,手指也不能僵硬不動。在弓根換弓及拉連續下弓的和弦時,如能加進手指的動作,會更加輕鬆靈巧。

左手的放鬆主要包括了夾琴勿聳肩;手指按在弦上時不要用太大力,拇指不要太用力,每一下手指的抬起和落下之後都要馬上把力量和緊張鬆掉,讓手指的神經,筋骨和肌肉有休息的時間,換把和同指移動時指尖要略為離開指板,以把摩擦力減少到最低程度。

在談學問和武功時,中國人喜歡用"通"與"不通"這個字。演奏小提琴,除了要把各種技巧問題從道理上弄通外,在實際演奏時,要感覺到雙手從肩部到指尖都"通",不能有任何一個關節,一塊肌肉僵住"不通"。

老王賣瓜,難免自誇。拙著「小提琴教學文集」(全音樂譜出版社出版發行),對放鬆問題有較詳盡論述,也許值得一看。

最高境界

「不用一分力氣，要有十分效果」——這是小提琴演奏在發音方法上的最高境界。

對一個外行人或不懂其中奧妙的人來說，這似乎是一件不大可能的事：「世界上那有這麼便宜的事，可以不用一分力氣而有十分效果？」

可是，這個境界，不但確有其事，而且不難達到。我在教學上用的方法是，先叫學生自己把右臂慢慢提起來，然後問他：「你需不需要用力量把手臂提起來？」回答自然是「需要」。然後我伸出手，要他把整個手臂放在我的手上，肩部完全放鬆，再問他：「你現在有沒有用力量把手臂吊起來？」回答自然是「沒有」。我再問：「那你現在有沒有重量放在我的手上？」回答自然是「有」。到此為止，學生應該已經體會到「不用一分力量，要有十分效果」是怎樣一回事了。

八年前，我在「小提琴基本技術簡論」中，曾把這個道理寫成整整一章"自然力量的使用"。三年前，在「小提琴基本功夫十八招」中，我把這一章壓縮成六十多字的招式"深海探寶"。現在，再把六十多字濃縮成包括了方法與目的在內的這十二個字。經過多次教學實驗，發現這十二個字對學生和我自己都有很大助益，便忍不住草此短文，把一得之見公諸同道。不知這十二個字，在解釋闡述小提琴發音、運弓、用力的方法上，是否也達到了某個境界？

螞蝗功

　　凡被螞蝗（又名水蛭，一種生長在山溝，水塘裏的吸血小動物）叮過或看過它樣子的人，少有不害怕這種兩頭是強力吸盤，身體却柔靭靈活無比的小動物。

　　這種除了吸血以外什麼本事都沒有的小動物，偏偏對學小提琴的人（也許包括學其他弦樂器和學鋼琴的人）有頗重要的啓示：

　　左手按弦的手指，指尖應像螞蝗的吸盤一樣，牢牢地吸在弦的準確位置上，手指手臂都要像螞蝗的身體一樣柔靭靈活；右手的拇指與小指尖，也應像螞蝗的吸盤一樣把弓子吸牢，手指，手腕，手臂也要像螞蝗的身體一樣柔靭靈活。

　　要練到指尖像螞蝗的吸盤，手指手臂像螞蝗的身體，並不簡單，非要有相當深厚的功力不可。這種功夫，無以名之，也許可以叫做螞蝗功吧。

　　筆者小時候在鄉下長大，曾被螞蝗叮過多次，至今回想起被它叮住不放的情景還覺得噁心，害怕。本來很不想讓它的醜名登堂入室，但想了很久，竟找不到另外一種可以代替它的動物，只好由它去。

抖音與味精

小提琴演奏的抖音（亦稱揉弦、顫音，顫指），跟燒菜用的味精，頗多相似之處。

如果我們能把音拉得很準確，運弓和音質都很講究，發聲做到深、滿、亮，再加上一點抖音，這個聲音會更美，更動聽，更接近人的歌聲。

如果我們能選用最上乘的蔬菜，肉類和佐料，經過精心的洗，切，醃，配，用最適當的火候和燒法，在菜將近燒好時，加上一點味精，這道菜一定更加鮮美可口。

相反，如果在不能把音拉準確，運弓和音質亦問題多多的情形下，拚命使用抖音，想以此來遮蓋住音準和音質的毛病，則恰恰像燒菜的人既不用好的原料，也毫不講究佐料的搭配和火候，燒法，卻拚命在菜中加味精，想用味精來掩蓋偷工減料，廚藝低劣的缺陷一樣，一定會令聽者塞耳，食者反胃。

所以，我通常建議學生在練習音階和一般練習曲時，先不要用抖音。等音準和音質都沒有問題時，再加上抖音，這樣的聲音才算得基礎實在的美音。可惜，真能理解和做到這點的人不太多。可能是因為下味精太容易，而精選配料太貴，講究燒法太難之故。

多問「為什麼」

學習有兩個層次。一個層次是感性的：模仿、背譜、機械式地把音符拉下來，享受式的聽唱片等。另一個層次是理性的：搞清楚某一個動作為什麼要這樣做而不是那樣做，某一句或某一個音為什麼要這樣拉而不是那樣拉的道理，分析作品的結構，比較不同版本的樂譜，不同人演奏的唱片，找出其優劣和不同之處等。

感性學習固然是理性學習的基礎，也是很重要的第一步。但是，如果僅停留在第一步，不能進一步提高到理性的層次，則正如古語說的"知其然而不知其所以然"，終究是不完整的學習，是很大的缺陷。我們平常說的一個學生開竅與否，很主要就是看他是不是能主動去尋根究柢，把一個問題的來龍去脈，即"其所以然"搞清楚。能者，就是開竅，不能者，則是不開竅。

怎樣才能開竅？最好的路子，最簡單的方法，是每事問個「為什麼」，例如：為甚麼中弓分弓和換弦要用手腕動作而不用大臂動作？為甚麼換把前要有手指、手臂的準備動作？為什麼拉深而亮的聲音時一般要弓毛盡量靠"橋"？為甚麼奏巴哈，莫札特音樂中的重音要用柔的重音而不用剛的重音？……等等。如能自己找到答案，自然最好。如找不到，則請教老師，請教同學，請教書本。養成這個習慣，便不是只知背書考試的機器，而是能思考，能獨立，能創造的活生生的人。

不必太乖

一位家長頭一次帶小孩子來上課，唯恐老師不滿意，再三強調她的小孩子很乖，很聽話。誰知這恰恰不中下懷。

相信每位希望學生成材的稱職小提琴老師都有相同的感受：太乖的學生，一般過於拘謹，缺乏主見和獨立性，不敢懷疑，不慣發問，不善於舉一反三，只是老師教什麼就學什麼，一旦離開了老師，很多基本的東西就不知道該怎麼做。這樣的乖學生，如果運氣好，遇到一位好老師，打下較好的技巧基礎，也許將來還可以當個勉強合格的樂隊隊員。要想成爲有獨創性的一流音樂家，則希望甚微。

我這樣說並不是主張凡乖必不好，凡不乖必好。這要因人因事因階段而論。像音準、節奏、某些原則性的技巧方法等，是非乖乖學，循規蹈矩用功練不可的。否則，就像無根之樹，無地基之樓房，遲早倒塌。像對音樂的解釋處理，弓法指法的運用等，只要合理和不違反大原則，就大可堅持己見，不必完全模仿老師。

學生的乖與不乖，不是完全天生的。父母對子女的教育態度，老師對學生要求什麼鼓勵什麼，整個教育體制和學校風氣，都對學生的成長有極大的影響。作爲老師，應該和可能做到的也許是———一方面堅持給予學生嚴格的基本技巧訓練，一方面容許和鼓勵學生獨立思考，敢於創造。作爲學生和家長，則不必以乖爲榮。如果能夠在某些問題上敢於不太乖，則這個學生便前途無量了。

先學鑑賞

　　有一個普通得幾乎令人麻木，却發人深省的現象：凡是優秀
的學生，必定是自己會主動聽唱片，聽錄音帶，而且聽得不少，
也講得出一些聽音樂的門道。且把這類學生叫做有鑑賞力的學
生。凡是較差的學生，一定是極少甚至從來不主動聽唱片，聽錄
音帶。不要說不知道這位作曲家的音樂風格如何如何，那位演奏
家的演奏有什麼特點，就連幾位大師級作曲家屬於什麼年代，有
那些最重要的大演奏家都不曉得。只好稱這類學生爲沒有鑑賞力
的學生。

　　有鑑賞力的學生，敎起來事半功倍，要求他做什麼都不太困
難；沒有鑑賞力的學生，敎起來事數倍功還不一定有半，甚至連
基本的要求，打死他也做不出來。差別如此之大，可見提高鑑賞
力對於學生是何等重要，簡直是刻不容緩的當務之急，是一本萬
利的最合算投資，是從差變好的不二法門。一個學音樂的學生，
如果不能鑑別聲音是美是醜，是剛是柔，如果不能欣賞巴哈的厚
重博大，莫札特的高貴純眞，貝多芬的戲劇力量，就像學美術的
人不能鑑別顏色的深淺，層次的遠近；學文學的人不懂欣賞杜甫
的廣博深沉，李白的飄逸豪放，陶淵明的古拙清淡一樣，都是不
可思議而註定入不了門的。

　　提高鑑賞力的方法很簡單——多聽，多對比，多找鑑賞力高
的人聊天，請敎。幾乎沒有天生的天才或蠢材，只有肯學或不肯
學之分。鑑賞力高了，要提高演奏的技巧和音樂水準，就不是高
不可攀的事。

談品味

　　吃東西，非要選料、製作、調味、烹飪均認真講究的佳餚，才吃得滿意，這叫做有吃的品味。

　　穿衣服，非要布料、樣式、尺寸、搭配均合身、合時、合地、合身份，才穿得舒服，這叫做有穿的品味。

　　然而，吃穿是人生最基本的需要。在沒有條件時，即使原本品味很高的人，也不能不降低標準，隨便些，將就些。

　　聽音樂，奏音樂，情形就完全不一樣。沒有夠水準的音樂，就寧可不聽那些低俗的東西；奏不出準確、乾淨、漂亮、講究的音樂，就寧可不奏，這才叫做有音樂的品味。

　　一個音樂品味高的學生，即使有較多的技巧問題，也不大難解決。因為他知道什麼是好，什麼是壞，所以會很自然地去追求好，揚棄壞。

　　一個音樂品味低的學生，即使今天能演奏些技巧不易的東西，但也沒有太大希望。因為他對準確不準確，乾淨不乾淨，漂亮不漂亮，講究不講究，高雅不高雅，都不知不覺，麻木不仁，自然不會去追求盡善盡美，也不會覺得那些髒、粗、浮，亂的東西不能忍受。

　　品味的培養，比技巧的改善提高不知要難多少倍，而且沒有一條清晰快捷的路可走。勉強指一條路，大概是多聽好音樂，多接觸品味高的人，多看品味高的書，讓耳朵，眼睛，腦袋都習慣好的東西而不習慣壞的東西。如果說，下三個月的苦功，能明顯改善提高技巧的話，花三年時間，能把品味提高一級，便是坐飛機的速度了。

聯想

　　寫小說，寫詩需要聯想力，畫畫，演戲需要聯想力，學琴、教琴、奏琴，更加需要聯想力。

　　學習連弓的奏法，不妨聯想到蛇的前進，或是微波盪漾。

　　教學生發音和用力的方法，不妨耍兩招太極拳，或插繪一幅石沉大海的圖畫。

　　演奏布拉姆斯的協奏曲，不妨聯想到一個巨人，一生在與世俗，與命運搏鬥，其間有暴風雨，有天晴，有寂寞，有愛情，有歡慶。

　　古人寫草書，可以從公孫大娘舞劍中得到靈感和啓示，寫下前無古人的草書神品。

　　今人學音樂，為什麼不能從千奇百態的大自然景象中，從包羅萬象的文學作品中，從戲劇，繪畫，舞蹈，以至普通人的悲歡離合、七情六慾中引發聯想，融會貫通於音樂之中，讓音樂充滿靈性，充滿光彩，充滿美麗與深情？

　　人類是天生有聯想力的。幾歲的小孩子，已經會玩煮飯遊戲，會拿根竹桿當馬騎了。可是，多少學音樂的人越長大，越呆板，越不會聯想，音樂奏出來乾巴巴的，沒有感情，沒有意境，沒有生命。真不知作何解釋。

　　也許，在音樂教育的課程中，應該砍掉一些填鴨式的，只會讓學生變成背書考試機器的課程，而代之以一門以喚醒和培養學生聯想力為目的的課程，叫做"聯想學"。這門課，似乎是史無前例的呢！

轉益多師

對已有基本技巧基礎的學生，我喜歡鼓勵引導他們通過唱片，錄音帶，示範課，與他人切磋，直接以一流演奏家為師，以一切可以學的人為師，而不要侷限於只跟我一個人學。其原因有二。

一是有主動被動之分。自己去找唱片，錄音帶來聽，自己去向他人請教，這是主動的學習。老師要求你這裏要如何如何，那裏要如何如何，這是被動的學習。主動學習與被動學習的效果差別之大，是人盡皆知，不必細說的。

二是有無限有限之分。向唱片錄音帶學，向其他老師學，向比自己高明的朋友、同學學，這是無限的天地。無時間之限，無數量之限，無一家一派的門戶之限。只向我一個人學，我的時間有限，所知有限，曲目和風格有限。有限的東西，怎麼能跟無限的東西相比？

孔夫子說：「三人行，必有我師」；杜甫說：「轉益多師是汝師」，說的大概是同一道理。可惜現在台灣學音樂的學生，大多數被填鴨式的東西壓得喘不過氣來，連法定的老師都應付不了，還要轉益多師，談何容易。可是，如不轉益多師，真遇上高明的老師，又如何能達到老師的要求？

開卷有益

　　金庸的武俠小說，對學琴的人來說，真是開卷有益。隨意順手打開了《神鵰俠侶》第四集的最後一章。覺遠和尚指點他的徒弟張君寶與人過招時說道：「氣須鼓盪，神宜內斂，無使有缺陷處，無使有凹凸處，無使有斷續處」。這幾句話，簡直不是指點武功，而是教人如何拉琴，如何發音，如何用力。

　　氣須鼓盪——要奏出渾厚深滿的聲音，一定要感覺到氣力在鼓盪，在源源不斷地從肩臂部輸出，通過手臂，手指和弓子，傳送到琴弦上。

　　神宜內斂——精神內斂，聲音和音樂才會含蓄，有深度，人也才能保持三分客觀，可以隨時辨別，糾正演奏中的不足之處。

　　無使有缺陷，凹凸，斷續處——沒有缺陷、凹凸、斷續的聲音，正是小提琴最基本，最有表現力，最美的聲音。能奏出這樣的聲音，便可以娛己娛人，而不是苦己苦人了。

　　隨手一翻，就讀到如此精闢生動，能引發諸多聯想的佳文。學琴者，豈可不讀金庸武俠小說？

參賽之道

　　每一個教音樂的老師和讓小孩子學音樂的家長，都可能會有學生和小孩子要參加比賽。應抱著什麼心情和態度去參賽呢？比較好的答案也許是──瀟灑認真，輸得起，贏得起。

　　瀟灑，就是不在乎輸贏，不計較得失，做好準備，去拿最後一名

　　認真，就是全力以赴，一絲不苟去準備，去練習，力爭有最好的成績。

　　輸得起，就是比輸了不怨天，不尤人，不憤怒，不失望，冷靜客觀地找出不如人之處，下次再來過。如果輸不起，最好是不要參加比賽，以免自己痛苦，小孩子受傷害。

　　輸得起，已經十分不容易；贏得起，就更加困難。如果贏了便自以為很了不起，從此目中無人，放鬆努力，豈不是不贏更好？

　　記得作家李南衡先生向筆者說過一句話：「世界這麼大，很多東西我們不知道，其實沒有什麼了不起。不過，知道了，也沒有什麼了不起。」把這句話略加改動：「參加比賽，輸了，沒有什麼了不起；贏了，也沒有什麼了不起。」抱著這樣的心態參賽，比賽一定可帶給我們多些快樂，少些痛苦。

師生之道

　　在器樂教學中，老師與學生之間相處得很好，老師對學生很欣賞，很喜歡，學生對老師佩服得五體投地，十分崇敬的情形，並不普遍。

　　比較普遍的情形是互相都有不甚滿意之處。如老師嫌這個學生不認眞，那個學生不靈光；學生嫌這位老師某方面不專長，那位老師某方面有缺陷等等。在這種情形下，並不是每位老師都可以「當」掉不喜歡的學生，也不是每位學生都有條件另換老師。於是，如何相處就成爲突出問題。

　　在老師這方面，負責、容忍的態度和開闊的胸襟最重要。筆者至今仍深深感激和懷念我的第一位啓蒙老師。從純粹小提琴技巧方法的角度來說，他不能算第一流的老師，曾教過我一些不很科學的方法。可是，他非常負責地盡其所能教給我他認爲重要的東西，並不止一次說過一句對我影響很深遠的話：「你將來應該超過我，能夠超過我，必須超過我。」筆者也曾有過一位老師，她並不喜歡我，認爲我愚頑，不堪造就，但仍勉爲其難教了我兩年多。現在回想起來，這位老師給我的幫助實在不少，單是對我容忍這一點，就應該感激她一輩子。爲人師者，如果有這種負責、容忍的態度和廣闊的胸襟，即使在某方面有所缺陷，亦不愧爲人師表，對得起天地和學生了。

　　在學生這方面，最重要的是能夠知道老師的所長所短。要學其長，避其短，並保持對老師應有的尊重和禮貌。不能指望和要求老師每樣都好，每樣都對，每樣都強過自己。如果老師每樣都永遠在學生之上，那學生豈不是永遠沒有青出於藍而勝於藍的希

望？

　　筆者有兩位朋友，曾經是格拉米恩的學生。一位跟了格氏七年，覺得沒有學到什麼。另一位跟了格氏不到一學期，就因不滿格氏的教學而連茱麗亞學校也不念了。然而，格拉米恩一代宗師的崇高地位並不因此而有損絲毫，也不能說這兩位朋友有什麼不對。

　　可見在藝術教學的領域裏，較難有絕對的是和非，更多的是看彼此是否適合，有沒有緣份。如果能從一位老師身上學到一兩樣自己所缺的東西，或是在某階段從老師處得到過有價值的幫助，就值得了，應存感謝之心了。如覺得老師實在不能滿足自己的學習需要，不妨私底下另外拜師，但應盡量避免讓老師難堪和面子過不去。

　　筆者就曾經有過一位人格很高，但某些方面有缺點的老師，於是同時另外拜了一位老師。由於處理得還算不壞，所以至今與這位老師仍保持極好的師生關係，互相常有往來。

　　一千多年前的古文大師韓愈就曾經說過：「弟子不必不如師，師不必賢於弟子」。一千多年後的今天，我們實在應該見到更多希望學生超越自己的老師和更多有志於超越老師的學生。

師生四種

當年做學生，心中把老師分爲四種。第一種，教得好，對學生也好。第二種，教得好，對學生不特別好或不好。第三種，教得不好，對學生好。第四種，教得不好，對學生也不好。跟到第一種老師，眞是前生修來的福氣。學到很多東西，且學得輕鬆愉快，還可享受到被愛的溫暖。跟第二種老師，也學得到東西，只是缺少了師生之間的一份親密友情。跟到第三種老師，是苦樂參半。苦在學不到太多東西，樂在有一種人際關係上的滿足感。跟到第四種老師，是倒楣透頂，旣學不到東西，又要受被虐待之苦。

現在自己做老師，心中也把學生分爲四種。第一種，學得好，對老師也好。第二種，學得好，對老師不特別好或不好。第三種，學得不好，對老師好。第四種，學得不好，對老師也不好。教到第一種學生，自然是人生一大樂事，旣有成就感，也有滿足感，眞是不收學費也願教。教第二種學生，也有成就感，但沒有滿足感。如運氣不好，還要有被反咬一口還須處之泰然的心理準備。教到第三種學生，常會無奈地感嘆上天爲什麼不同時給予一個人德和才，聰明和認眞。只給一樣，徒令學者難學，教者難教，眞是何其忍心。教到第四種學生，如無法盡快擺脫師生關係，其苦不堪言，無需細說。

做老師和做學生的，不妨把自己和對方都歸歸類，看看屬於那一種。說不定從中會給自己和對方都帶來某種好處。

課堂實錄三則

　　△一位學生把莫札特協奏曲第二樂章拉得太粗俗。我說：「給你四個人物，你選一個與莫札特音樂最接近的。第一個是豪放的農夫，第二個是威武的將軍，第三個是楚楚可憐的賣花姑娘，第四個是美麗高貴的公主。」她選了第四個。我說：「現在，你把美麗高貴的公主用音樂表現出來。」這次，她的演奏居然一掃粗俗氣，比較像莫札特的音樂了。

　　△一位學生把布拉姆斯第三號 D 小調奏鳴曲的慢板樂章奏得聲音太硬，太淺而不平均。我叫他試把右手的用力部位從手部改為肩部，即把力量的來源由較近改為較遠。結果，聲音馬上變得比較柔，比較深，比較平均，而且拉起來人感覺很輕鬆，不費力。力量來自近處跟來自遠處，為何會造成這麼大的效果差別？如果用一個量力器來量一量，測一測，來自近處的三斤力跟來自遠處的三斤力應該沒有什麼區別才對呀。這個問題，如果有學生問我為什麼，我一定無言以對，或只能回答：「我也是只知其然，而不知其所以然。」眞希望有人來研究一下這個問題，幫我找出答案。

　　△告訴一位新學生，練音階時左手手指一定要抬得盡量高，快，獨立。學生不大以為然，問：「在演奏樂曲時也要這樣抬指嗎？」答：「不一定。很多時候並不需要」。再問：「那為什麼拉音階時要這樣？」剛好琴房窗外不遠處有一幢大樓。我反問：「你看到那幢大樓沒有？」答：「看見。」問：「你看到大樓下面的地基沒有？」答：「看不見。」再問：「大樓下面有沒有地基？」答：「當然有。」問答到此告一段落。那位學生沉思了一會兒，說：「我懂了。」

雜記數則

　　△運弓方法要不用力而有力，奏自然跳弓要不想它跳而弓子自己會跳；奏快速困難的樂段要若無其事，瀟灑輕鬆；越是強烈的地方肌肉越是放鬆……，這些都是表面上看起來不可能，但實際上不但可能，而且是非如此不算上乘功夫的妙事。拉琴練琴的一大樂趣，便是進入這種無為而治之境界。

　　△深而粗、硬的聲音不入流；柔而虛、浮的聲音也不入流，深而柔的聲音才是第一流的聲音。

　　△上樓梯費力，下樓梯省力。這是人盡皆知的事。可是，奏上弓需多用力，奏下弓不可太用力，却有很多學琴的人都不知道。結果是，常常聽到一些人在拉分弓時下重上輕，令人好難過。

　　△要一位學生背音階，背了四個星期，還背不下來。於是發狠心，在課堂上要他逐段背。居然出現奇蹟：大小調音階，七種琶音，半音階加在一起的這條音階，半個小時就背下來了。可見世上無難事，最怕狠心人。

　　△在大演奏廳演奏，最忌氣派不夠，聲音太淺太薄。在錄音室演奏，最怕粗、雜。聲音奏得稍為粗、雜一點，錄出來的聲音就不堪入耳。可見世事無絕對，行事要見機　

　　△拉一把好琴，就像跟一個有德性，有學問，有深度的人做朋友，接觸越多，越覺其可親可近，無窮無盡。反之，拉一把差的琴，就像碰到一個淺薄而好表現的人，開始或不覺得怎麼樣，但接觸得越多越覺其俗不可耐，終於敬而遠之。當然，這裡牽涉到一個品味問題。品味高低不完全是天生的。雅士（不是附庸風

雅之士）見多了，自然知道什麼是俗人；好琴接觸多了，也才能識別差琴。

　　寧可讓學生拉一把過小的琴，用一把過短的弓，也不要讓他拉過大的琴，用過長的弓。能舉十斤的人，讓他舉八斤，不會對他造成傷害。只能舉八斤的人，讓他舉十斤，害處就多了。為了掙一點「佣金」而讓小孩子提前換大琴，是老師一項不可寬恕的罪過。

教握弓夾琴

在小提琴教學中，握弓與夾琴是兩個最初步，最基本，但却是常常令教師感覺頭痛的問題。試看不少技巧有毛病的學生，包括有些學琴多年，已能拉較難較大曲子的學生，一般都有這兩個問題，便可知其重要和嚴重。

筆者在教學過程中，發現只要方法得當，這兩個問題並不太難解決。具體辦法是把學習過程分解為口訣式的五個步驟。

握弓——

1. 右手自然下垂，放鬆，手指自然彎曲。
2. 把右手提起到胸前，掌心向左，拇指彎曲，指甲向上，拇指尖對正中指的中間關節。
3. 把弓子（開始時可先用一枝筆代替）正，直地放進拇指尖與中指的中間關節之中，並用這一點把弓子拿住。
4. 食指和無名指鈎住弓桿，小指尖放在弓桿之上。
5. 把掌心翻向下。

夾琴——

1. 左手自然下垂，放鬆，手指自然彎曲。
2. 用右手把琴放在左肩上。琴的方向在左與前方之正中間，即四十五度角。左肩切勿聳起。一般人最好用肩墊，以免琴夾得太低。
3. 把頭自然地向左輕輕一側，把琴夾住。
4. 把左手提起來。手腕與前臂保持自然直。

5. 整隻手左右、前後動數下。

　　用這種方法教握弓夾琴，教者好教，學者易學。有興趣者不妨一試。

用比喻

在教學經驗中，我發現使用生動，形象的比喻，效果往往比講一大堆抽象的道理要好。隨手記下一些我常用到的比喻：

奏餘味無窮的結束音——弓子要漸慢，漸輕下來，直至聲音完全消失後才離開弦。就像坐火車或汽車，要停站時，總是慢慢刹車，等車子完全停好之後，乘客才能下車。

音樂的「性格」要掌握對——每一首或每一段曲子都有它一定的性格。或柔或剛，或喜或悲，或深沈或豪放等。就像一個演員，先要了解他所扮演的角色是什麼性格。是剛直或是陰險，是天眞活潑或是多愁善感，是心胸廣闊或是小氣狹隘等。主要性格演對了，其他方面有點小毛病，還可以打 80 分。主要性格理解錯了，其他方面演得再好，角色還是註定要失敗。

奏巴哈的多聲部音樂——主要聲部要突出，次要聲部旣不能喧賓奪主，也不能聽不見。就像畫一幅遠近層次分明的山水畫，近景的著色要深，遠景的著色要淡，中景則在深與淡之間，畫面才好看，才有立體感。

運弓要有計劃地合理分配——常見的毛病是前面弓子用太多，後面沒有弓子可用。就像一個不會計劃花錢的人，一發薪水，幾天便把一個月的錢都花光了，到後來連吃飯的錢都沒有。

提前準備的習慣——左手按指和換把需要預先準備，右手大幅度換弦手臂需預先準備，奏雙音時腦子需先想到下一個音的音高和手的位置，就像打仗的三軍未動，糧草先行；也像要租房子住的人，要提前準備好下個月的房租才不會被動一樣。

不要容忍粗、雜、破的聲音——粗、雜、破的聲音，就像一

位本來很漂亮的女孩子，或突然口出粗言，或穿了一身髒衣服，
或被人在臉上劃了一刀，都是很煞風景，很殘忍的事。

真話的代價

　　第一位老師對家長說：「你的小孩子是音樂天才，將來前途無量」。於是這位家長滿懷喜悅和希望，把小孩子交給這位老師，一學數年。

　　第二位老師對家長說：「你的小孩子天份好，程度高，將來參加比賽，拿名次沒有問題」。於是這位家長心甘情願付出相當高學費，又是一學數年。

　　第三位老師對家長說：「你的小孩子缺乏嚴格訓練，除非下狠心從基礎慢慢弄起，否則將來好不到那裏去」。這位家長聽了，又傷心又憤怒，從此一去不回頭。

活用教材

與演奏的方法比較起來，教材的可變與靈活程度大得多。通常，某一種技巧只有一種最好的方法。比如發音的方法，最科學合理是肩臂盡量放鬆，用手臂的自然力量加上弓子的運動去發音。如不是這樣，則一定是肩臂緊張，需要加額外的人為壓力。又比如換弦，最好的方法是用手腕動作，並讓弓毛在換弦之前便盡量接近即將抵達的弦。如不這樣做，換弦技巧必打折扣。

可是，教材的選用就靈活得多。要練習各種分弓，使用凱薩練習曲的第一課，或克萊采爾練習曲的第二課，或頓特隨想曲的第三首，並沒有本質上的不同。其中一課拉對拉好了，則一對百對，一通百通，一好百好。同樣的道理，如能在凱薩練習曲第二十二課中把左手的抬指落指方法掌握得很好，則塞夫契克，舍拉弟克的一大堆手指練習實在是可練可不練。

由此可見，教琴學琴並沒有某本教材或某一首練習曲非拉不可這回事。在一位真正懂得教學原則和各種技巧方法的教師手中，幾乎是信手拈來的教材，都可以成為有用，有效的教材。如果不懂得教學的原則和各種技巧的方法，則無論使用那一套教材，拉過多少本練習曲，不通的東西還是不通，不會的東西還是不會。

所以，無論教琴還是學琴，都應著重在原則和方法上下功夫，而不必拘泥計較用什麼教材，拉過多少本練習。「條條大路通羅馬」。對的方法，漂亮的聲音，好的技巧，動人的音樂，都是羅馬。不同的教材，只是通往羅馬的其中一條路而已。

版本雜評

　　每當遇到學生使用糟糕的版本，把本來很容易奏的地方變得很難奏，把本來很順的地方變得很不順，把本該這樣子分句的地方變成另外一種樣子的不合理分句，便想對常用到的小提琴曲子的版本來一番全面的比較、歸類、評論。只是，這樣工程浩大的工作，絕非筆者的識見才學，時間精神和手頭有限的資料所能完成。聊勝於無，只好就日常所經常用到的版本，簡略的評論一番。

　　以個人而論，Joseph Gingold 與 David Oistrakh 編訂的版本最為嚴謹可靠。只要是他們編訂的版本，便可放心使用。其對音樂的解釋，弓法指法的選擇，編訂態度的一絲不苟，都堪稱典範。Gingold 編訂的樂譜，主要有"樂隊曲選段"，凱薩練習曲，卡巴列夫斯基協奏曲等。Oistrakh 編訂的樂譜，有柴科夫斯基，普羅科菲耶夫，格拉祖諾夫，哈恰圖艮，蕭斯塔科維奇等人的協奏曲，貝多芬的十首奏鳴曲等。

　　Galamian 編訂的練習曲，像馬札斯，頓特，克萊采爾，費奧里羅，羅德等人的練習曲，都相當好。特別是指法，多用二、四把住，比不少前人高明；各種弓法，亦應有盡有，足夠應用。可是這位以教學出名的大師所編訂的巴哈作品，則不合理的分句和弓法甚多。連維瓦爾弟 A 小調協奏曲這樣通俗，出名的作品，他編訂的版本也充塞著不少極不合理的分句和弓法，真是令人費解。

　　Francescatti 編訂的曲子，是多得驚人，可是一般人都不大喜歡。主要原因可能是他所用的弓法指法，都像他的演奏一樣，太有個人的特別風格，不適合於一般人。特別是指法多用滑音，

如處理不慎，很容易流於媚俗。筆者頗喜歡他編訂的布魯赫和拉羅協奏曲。可能是因為這兩首曲子均富浪漫色彩的作品，柔，媚正是曲子的特點之一。此外，他編訂的維他里夏康舞曲，蕭松詩曲等，也具有相當價值。他編訂的韓德爾奏鳴曲，弓法，指法，鋼琴伴奏部份都問題一大堆，實在不能使用。

克萊斯勒本人是極優秀的小提琴作曲家，可是他編訂的教本，包括他自己的作品在內，却可說得上糟糕之至。很多應有的指法弓法都是一片空白，就像未經編訂一樣。很多印在譜上的弓法指法，經不起推敲，比較。他的作品，實在應該有人出來為他重新編訂，才對得起他，也才能讓一般人使用。

以價廉物美論，Carl Fischer 公司出版的韓德爾奏鳴曲（Auer-Friedbery 編訂），Schirmer 公司出版的布拉姆斯奏鳴曲，丹克拉等人的練習曲，都屬上乘之選。其特點是版本較乾淨，需要改動的地方不多，要作一些改動也很容易下筆。

巴哈的六首無伴奏奏鳴曲與組曲，可找到的版本有七、八種之多。比較起來，還是 Carl Flesch 編訂的彼德版較好。其好處之一是每一行譜下面都有巴哈的原作在，可以隨時加以比較。好處之二是弓法指法大體上較合理。好處之三是運用各種小提琴特有的弓法和奏法，讓巴哈的音樂更豐富。如果說有不足之處，是強弱、層次的安排不盡合理，整體的邏輯性不夠。

莫札特的協奏曲，目前找得到較好的版本還是 Joachim 和 Francescatti 編訂的國際版。只是其中可以更合理的弓法指法不止一處。希望不久以後會有更完美的版本出來，則學琴教琴的人都可省却不少麻煩。

不盡信譜

中國有句老話，叫做「盡信書不如無書」。對於樂譜，不妨也作如是觀。

筆者曾有過一次親身經歷，可作傍證：一次，受某唱片公司委託，參與本人小提琴作品的演奏錄音。演奏者是被公認的一流演奏家。可是，却把某曲中的兩段銜接之處奏得很奇怪，怎麼聽都覺得不順耳。我忍不住透過無線對講機，把錄音中斷，要求重來。弄了兩三次，還是不滿意。我只好從後台的錄音間跑到前台，看看是不是樂譜有問題。一看譜，原來是因為遷就譜上空白位置的關係，我把一個力度記號寫得偏後了一點。而這兩位可愛的演奏者，是屬於絕對忠於樂譜記號那種類型的，於是便把一個應該弱奏的起拍音奏成強，而破壞了整個旋律線條的連貫性和邏輯性。我用紅筆把那個力度記號的位置移前了一點點，結果，只奏一次，錄音便「O.K」了。

有一個當事人親口告訴筆者的真實小故事，也可作證：這位一向做學問頗嚴謹，也頗自信的音樂教授，某次出書，極認真地校對多次，自以為已完全沒有錯誤，於是公開宣佈：凡在他的書中發現一個錯字者，賞一百元。結果，他老先生賠出好幾仟元，才了結這椿公案。從此，他再也不敢輕言經過他校對的書譜沒有錯誤。

以目前市面上最常見，也最多人使用的國際版（International Music Company）小提琴譜來說，那些經典的小提琴名作，是不應該被弄錯的了。可是，筆者曾在好幾本譜上，都發現過大概是因校對疏忽而造成的錯誤。例如聖桑的 B 小調第三

號小提琴協奏曲（Saint-Saens: Concerto No.3 in B Minor-opus 61）的小提琴分譜，單是第三樂章，便有好幾個錯處：第十頁倒數第二行最後一小節的第七個音應該是 A 而不是 B；第十四頁第二行最後一小節第一個音應該是 8 分音符而不是 4 分音符；同一頁倒數第三行第一小節的第七個音應該是 B 而不是 A。又如柴可夫斯基小提琴協奏曲（Tchaikovsky: Concerto in D Major-Opus 35）的小提琴分譜第十三頁第四行的第三拍，中間聲部的音其實是 B 而不是譜上的 G。類似的錯誤不止這些，可惜一時無法逐一列舉。

　　筆者聯想到自己出版，也經過自己和多位他人七校八校的譜，印出來後，還是錯誤一大堆，便不敢也不忍指責國際音樂公司，怎麼可以把這麼多人使用的經典曲譜弄錯這麼多。不過，用這些例子來說明不可盡信譜的道理，相信深具說服力。

　　至於樂曲的精神、意境、內涵、細微的力度、速度變化、分句的地方和程度等等東西，即使是像柴科夫斯基那樣喜歡把各種記號盡量寫得詳細的作曲家，恐怕還是無法在樂譜上把他所想要的東西統統寫出來。這部份工作，是要演奏家、演唱家發揮自己的才幹和創造力去做的。像巴哈的樂譜，雖然原稿上沒有任何力度和力度變化記號，但相信再自我標榜忠於原作的演奏家，也不可能把一首巴哈的樂曲毫無力度變化地從頭演奏到尾。

　　音樂藝術的特別可愛之處，就是作曲者留下相當大的創造餘地給演奏演唱者。不像畫家和詩人，作品在他手裡已經最後完成，容不得他人在這裡加幾筆，那裡添幾個字。相反，作曲家寫

譜的工作完成後，如果沒有充滿創造才能的演奏演唱者，給樂譜注進生命，加上色彩和變化，作曲家的工作便毫無意義。現在已經有會按譜奏樂的電腦機器，它是盡信譜的，而且準確之極。但相信有靈性的人並不喜愛聽它奏出來的音樂。

這是爲什麼我佩服膽敢改動總譜的托斯卡尼尼一類指揮家音樂家，而不大喜歡以「忠於原作」來自我標榜的那一類音樂匠。不幸，二十世紀後期世界性的潮流似乎是「忠於原作」。看這一代「優秀」的演奏家何其多，而有強烈個性和獨特個人風格的演奏家何其少，不知是否與這股潮流有關。

第二輯

「小提琴入門教本」前言

　　前幾年筆者曾在紐約從事兒童小提琴教學，常常遇到教材上的難題。

　　首先，是傳統的小提琴技術教材，如華爾法特，塞夫契克，凱薩等，對大多數初學的學生都太枯燥太長，很容易把小孩子的學習興趣毀滅掉。其次，目前在全世界流行最快、使用最廣的鈴木小提琴教本，明顯存在着偏重趣味，忽略基本技巧訓練的缺點。即使單純從音樂內容的角度看，如能補充一些小孩子熟悉喜愛的歌曲及不同風格的樂曲，會更合理。再者，小提琴老師一般都不能不兼教一點視唱與樂理，否則大多數學生的眼睛與腦筋將會一片空白。可是，目前還找不到一套現成的，可兼作視唱與樂理用的小提琴教本。

　　這些難題，逼出了這套教本。如果說它有什麼特點的話，一是多數曲子，包括專門為某種技術目的而寫的曲子，其旋律都簡單好聽，有鮮明的音樂形象，一般小孩子都喜歡聽，可以唱，不難拉，并可在各種場合作式演奏用。二是幾乎各種小提琴最基本技術，都可在其中找到適合的練習材料和詳盡的方法要點說明。三是可以用作視唱與樂理教材。附錄的「樂理常識」與「小提琴常識」，可當作小孩子的小小「樂典」使用。學完這套教本後，學生如要繼續深造，便可以使用凱薩練習曲，佛萊士音階和各種經典作品為教材；如不繼續學，也已擁有一套包括各種不同內容與風格的保留曲目，足可以自娛娛人和作為將來再學的基礎了。

　　在此，我特別向同行師友推薦鈴木教學法的主要原則和方法：

1. 讓小孩子反覆聽熟所學教材。
2. 讓小孩子反覆練習反覆演奏已經學會了的曲子。
3. 集體課與個別課並重。
4. 家長先學一點小提琴演奏及樂理常識，並陪同小孩子上課與練習。

　　如果能運用這些原則與方法來使用這套教材，定會事半功倍。

　　趙國宗先生精心創作的插畫，充滿了生命、美感與童真，使本教材不但變成聲音能聽，還值得反覆細看欣賞。謹此致最深切謝意。

<div style="text-align: right">1984年 4 月於台北</div>

集各家所長，開風氣之先
——推介「黃輔棠小提琴入門教本」　　鄭俊騰

　　本人和不少同行師友很久以來就覺得，在台灣教小提琴入門必用日本人編的教材，實在是一件不夠光彩，却無可奈何的事。誰叫我們沒有國人自己編的教材呢？最近，國立藝術學院小提琴老師黃輔棠先生的「小提琴入門教本」及鋼琴伴奏譜的出版，總算打破了日本教材在台灣的獨霸局面。我在教學中試用了這套教本一段時間，發現它有幾個其他教本所沒有的特點，所以在此為文推薦介紹。

一、溶音樂與技巧為一體

　　現在一般的技巧教材，大多數是又枯燥又長的練習曲。除了少數家長懂得音樂又督導得特別嚴格的學生外，一般初學的小孩子都因此而不怎麼喜歡練琴。然而，負責任的老師却不能不先讓學生練這些東西，因為它比較能為學生打下穩固的技術基礎。結果，不少學生因為不能很快就享受到演奏好聽音樂的樂趣，缺乏成就感，興趣大減，甚至開始學不久便半途而廢。

　　相反的，像鈴木的教材，幾乎一開始便是一首接一首音樂性較高的曲子，學生一般都有興趣拉。可是，因為這些曲子一般技巧目的不強或不明確，又從三個升記號開始，學生很難學看譜，所以到了一定階段後，要往更高一個程度上去，就變得非常困難。

　　黃先生這套教本在材料選擇上，充分考慮到初學小提琴者的

音樂興趣和技巧訓練兩個方面。絕大多數材料本身都是既有較高的音樂性，而同時又是練習某一特定技巧的適合材料。例如「小毛驢」，「小蜜蜂」等一般小孩子都熟悉愛唱的歌，經過略為改編後，就成了練習各個部位分弓的絕佳材料。又如「打球」，「流水」等專門為練習某一種弓法而寫的曲子，旋律簡單好聽，有鮮明的音樂形象，小孩子練起來並不覺得枯燥無味。

由於這套教本中的材料大多數可以作為演奏用，又有伴奏譜，所以要為學生準備表演的節目就變得很簡單。通常學生在學了兩三個月後，便隨時都可以拿得出多首不同內容和風格的曲子出去表演。有一位學生，以前曾在別處學琴，因為受不了太枯燥太辛苦而停學。最近，在我這裏改用了這套教本後，練琴興趣大增，短短幾個月時間，音樂與技巧的進步都大大出乎家長和我所預料。

二、詳盡說明各種演奏方法

小提琴是被公認為最難學的樂器，其技巧的複雜與精細，不但對初學者是件難事，即使對已在教琴的老師來說，能把每一種技巧的其然和其所以然都弄得很清楚明白的人，恐怕也不太多。黃輔棠先生大概充分了解這一點，所以在每一課之後都對該課的技巧方法和練習要點作簡明扼要的說明。這不但幫助老師和學生明白每一課的練習目的和要特別注意的問題，也為雙方節省不少時間和精神。

以一本只包括三十六首的教本來說，篇幅不算大。但各種小

提琴的基本技巧，特別是弓法之中最重要的各部位分弓，長短混合弓，重音，頓音，擊弓，換弦；左手技巧之中最重要的抬指落指，保留和提前準備手指，換把位和抖音等，每一種都有專門的練習材料，可算得相當精煉完整。附錄的「小提琴基本功夫十八招」，是既有創意又有趣味的琴技秘笈，有心想一窺小提琴技巧的人應該一讀。

三、修正毛病，功效顯著

這套教本，除了適合初學者使用外，對於已學了較長時間，有了一定程度，但是却有某些姿勢或方法上毛病需要修正的學生，也有特別功效。

例如，一般學生最容易犯的毛病是演奏時精神和兩手都過份緊張。這種毛病，通常都是因為硬拉一些超出程度的曲子而逐漸形成且日益加重的。為這種學生在這套教本中選一些他不曾拉過的技巧練習和曲子，重新學習體會放鬆和慢練的好處，有意想不到的效果。

另外，有些學生沒有把某一種技巧的方法學對學好，或是沒有把某一種風格曲子的聲音和音樂拉對拉好，也可以在這套教本中找到適合的學習材料。例如，作者模仿巴洛克，早期古典，晚期古典和浪漫派四種不同音樂風格所寫的幾首小曲，就是讓學生學習和掌握不同聲音不同風格音樂的很好材料。

從這個角度去看，這套教本對現存的各種教材，有顯著的補充和輔助功用，不失為一本理想的補充輔助教材。

四、中西兼顧，雅俗一爐

　　小提琴是西方傳來的樂器。歷來的小提琴教材，包括鈴木，條崎等日本人編寫的教材，無論內容，標題，意境，調性，都是清一色西方的。雖然我中華民族對外來文化不應該採取排斥拒絕的態度，但長期的全盤西化，必然造成一些人對本民族音樂的排拒偏廢，也非正常現象。

　　黃輔棠先生大概有感有見於此，所以在教本中採用了「鳳陽花鼓」，「繡荷包」等多首中國民歌。筆者曾在各種場合上讓學生演奏這些中國民歌，聽眾和家長的反應十分熱烈，認為是用最自然而好玩的方法，增加了小孩子的民族意識，也開創了國內小提琴教學的新風氣。

　　另一方面，像「噢，蘇珊娜」，「阿美利堅」等美國民歌，「聖哉，聖哉」，「天使報信」等聖歌，都是其他教本上所沒有的。加上「歡樂頌」，「E小調二重奏」等西方傳統風格的曲子，這套教本可算得是中西兼顧，雅俗一爐了。

　　最後，我誠摯地希望黃輔棠先生繼續努力。這套教本的曲子只限於第一把，有些曲子之中會有一兩個音與我們平常所唱的不盡符合。如能續編一些應用到各個把位而又風格不同的曲子，並在收集材料時盡量參考對照我們一般的唱法，仍然是音樂性與技巧溶為一體，仍然是既有中國音樂色彩又能雅俗共賞，那就更好了。

　　真希望有一天我們也能在國外的書店買到由國人所編的小提

琴教本，使我們更能發揚中華文化到世界上的各個角落上去。

（本文作者是國立師範大學實驗管弦樂團小提琴首席）

小提琴音階系統前言

　　要判斷一個小提琴演奏者的技巧程度高低和平時的訓練是嚴格還是馬虎，是專業還是業餘，只要聽他拉一條音階；要幫助一個學生改正各種毛病，養成好的演奏習慣，學對各種基本技巧的方法，提高演奏的技巧程度，最簡單有效的辦法，便是教他用正確嚴格的方法練音階；學生要參加音樂班和音樂學校的入學、期末、畢業等考試，更是一定要拉音階。練音階的重要，實在無庸置疑，無需多講。

　　然而，筆者在教學過程中，却發現不少學生並不懂得為何練和如何練音階。比較常見的毛病有：

1. 一昧快拉，不用慢速和中速練，因而耳朵越來越不靈，音越來越不準，該注意的問題不可能注意到。

2. 不注重左手的抬指、落指方法，手指的保留和提前準備以及換把的方法，因而不能起到每練一次音階，左手的功力便增加一分的效果。

3. 不注意音質和運弓，不能在練左手的同時也改進發音和運弓的技巧。

4. 不懂得抓住難處，用各種速度、各種節奏、各種方法反覆練習，只是一個速度，一種弓法從頭拉到尾，常常處在手雖然在動，但腦筋耳朵却痲木不靈的狀態，因而事倍功半，甚至越練毛病越嚴重。

　　不言而喻，與此相反，才是練音階的正確方法。

(二)

　　目前市面上能買到的音階已經有好多種，還要再編一本，豈不多餘？促使我無法不做這件事的原因是：長久以來，便深感赫利馬利（Hrimaly）等人的音階缺少六和弦、減七和弦、屬七和弦、半音階、全音階和各種雙音等專業學生非練不可的材料，不敷應用；卡爾弗萊士（Carl Flesch）的音階系統又因拘於求全和使用關係大小調系統而弄得材料重覆過多、篇幅太大，令一般人望而生畏。不如我現在一方面按正常的學習次序、把音階分爲同把位音階、換把練習、換把音階，三或四個八度音階，各種雙音練習等五大部份，既條理清楚，又便於應用；一方面捨棄傳統的關係大小調排列法，把同名大小調音階琶音合而爲一，既達到同樣目的，又節省了一半的篇幅。

　　至於雙音部份，考慮到練音階貴精不貴多，一通變百通的原則，我沒有嚴格按照"音階"的定義組織材料，也沒有把所有的調都包括進去。使用者可以根據自己的需要，把材料加以各種變化，舉一反三，靈活運用。

<div align="right">

1985年春

</div>

阿鎧小提琴曲集前言

八年前，在美國肯特州立大學音樂系（Kent State University, The School of Music）研究院的畢業演奏會節目單上，我爲組曲「鄉夢」的樂曲解說寫下一段中文大意如此的話：

「作爲一個從小受中國民間和戲曲音樂薰陶，後來又主修西方古典音樂的學生，我深深覺得中國音樂像是埋藏在地下的金礦。它需要有人去挖掘，提煉。然後，在將來的某一天，它會變成閃閃發光的金子。全世界的人將會像知道並喜愛中國菜與中國功夫一樣知道它、喜愛它。」

一轉眼，八年便過去了。檢討一下自己，爲中國音樂所做的事，實在不多；幾件小作品的功力水準，與西方古典派大師們的作品一比，仍然像站在高山腳下，仰望山顚，不能不由衷地長嘆：好高的山！要登上去，艱難！艱難！

然而，登山難，卻總不能就此停步。即使自己攀不上高峯，能爲後來的登山者探出一段可走的小徑，清除幾塊浮石，砍掉幾株荊棘，不也是值得做的事嗎？

於是，硬着頭皮，紮緊腰帶，把十年來先後寫的這些小曲，拿出來製譜付印。

如果這些粗淺的東西，不讓我的幾位作曲老師——華特遜（Walter Watson）、張己任、盧炎、林聲翕諸先生覺得有辱師門；如果這些小曲還有人願意奏，有人喜歡聽；如果這些磚塊，能引出玉來，那我就心滿意足，謝天謝地了！

1985年春

小提琴作品樂曲解説

1985 年 12 月 25 日在台北市實踐堂，台北愛樂室內樂團主辦了一場由行政院文建會與國民黨文工會贊助的「黃輔棠中國風格小提琴作品音樂會」。以下是音樂會節目單上的樂曲解説。

紀念曲

在中國近代史上，值得千秋百代，永遠紀念的人物中，秋瑾是很突出的一位。這首紀念曲，雖不是專為紀念秋瑾一人而作，但第一主題的博大深厚，第二主題的美麗深情，貫穿全曲之主導動機的有剛有柔，剛柔交錯，重疊，都令人無法不聯想到秋瑾或秋瑾式的英雄。

樂曲的曲式結構是西方傳統的奏鳴曲式。分為序奏、呈示部、發展部、再現部四個部份。所用的調式既不是西洋的大小調，也不是純粹的中國五聲音階，而是一種混合的八聲音階。這種調式，令聽慣傳統中國音樂的人不覺陌生，却比五聲音階更富色彩變化。細心的聽眾，可以從中察覺到作者想溶中西音樂為一體的用心。

清心曲

這首曲子的寫作靈感，來自金庸的武俠小說「笑傲江湖」。小說主角令狐沖身心俱受重傷，却巧遇高人，以一曲「清心普善咒」為其療傷。貫穿全曲的主題發展變化，模仿對位，奏鳴曲式等寫作技法以及所用的樂器和演奏形式，都是西方的。可是，所表現的精神意境和旋律音調，却全是東方的，而且帶有頗重的

「禪」味。

中國舞曲兩首

一、D 羽調舞曲　採用 ABACA 的迴旋式。A 段節奏鮮明，氣派豪邁。B 段和 C 段節奏相似，但旋律的調性色彩完全不同。在傳統的漢族舞蹈音樂中，似乎沒有旋律的色彩和節奏如此變化多端的。這大概是作者憑想像力的創作。

二、E 徵調舞曲　採用 ABCBA 的自由曲式。第一段壓抑，艷麗而略帶哀愁的慢板，讓人聯想到一位西域少女在被逼起舞，取悅主人。第二段豁然開朗的快板，彷彿那位少女已脫離籠牢，在自由的天地與情人共舞。第三段是深情柔美的行板，音調介乎於漢族與維吾爾族之間，令人聯想起傳說中清代的香香公主。第四段素材與第二段相同，但調性和色彩大異。最後一段把開始的主題再現，却變哀愁為激越，並把音樂推向高潮。全曲情感真摯，旋律優美，色彩絢爛，結構嚴謹，是中國小品中不多見之作。

中國民歌改編曲四首

　　西方的作曲大師們，有一個共同的本事——用很簡單的素材，便能擴張、發展，變化出一首大曲來。作者在此嘗試用幾首簡單的中國民歌，發展變化出幾首小曲，作為向大師們學習的習作。

　　一、蒙古民歌　樂曲描繪一幅塞外放牧圖。開始描寫草原的廣闊寧靜，中段描寫牧人與風雨的抗爭，最後一段又回復到和

諧，平靜。

二、太平鼓舞　開始和結束段小提琴用撥奏模仿鼓聲。中段鋼琴繼續用鼓的節奏，伴奏著太平鼓舞愉快活潑的旋律。全曲熱烈緊湊，一氣呵成。

三、西藏情歌　開闊、嘹亮、高吭，是幾乎所有高山地區音樂的特點。西藏情歌自然也不例外。伴奏部份一連串下行琶音，令人聯想到雪塊從高山飛落的險象；連續平行五度低音，令人聯想到喇嘛寺院的鐘聲；大七度等不協和音程的運用，令人聯想到西藏人帶幾分原始味道的粗獷。然而，在這些伴奏之上，却從始至終是深情美麗的情歌旋律。

四、阿里山之歌　樂曲開頭描寫阿里山的早晨和日出。接著，人們開始起舞，歌唱。中段描寫夜深人靜時，青年男女在篝火旁卿卿細語，悄悄起舞。然後，轉入粗獷，豪放的快板。主題經過各種變奏後，全曲在急促熱烈的高潮中結束。

這首家喻戶曉，有不少改編版本的台灣民歌，據說原作者是電影導演張徹。一首創作歌曲。如果變成了不知作者是誰的民歌，那是作者的極大成功了。

組曲：鄉夢

離開了故鄉，常思念故鄉，却無法回故鄉，只好借用音樂，做一場還鄉夢。這是作者當年寫作時的心境。

一、江南　音樂意境上，聽衆可以從中感覺到陽光的明媚，聽到水波的盪漾，聯想到春風，楊柳，稻花香。寫作的方法上，

吸收了中國特有的彈撥樂器語匯，豐富了小提琴和鋼琴的表現力。

　　二、笙舞　表現中國西南一帶少數民族的青年男女圍著火堆，吹著笙，跳著舞的熱鬧場面。

　　三、思念　音樂畢竟是比文學，戲劇、美術更加抽象的藝術。該曲中，作者是在思念親人、師友，還是山河、土地，或是別的什麼？這就任由聽者自己去感受、想像了。

　　四、馬車歌　詩中固然有畫，曲中何嘗無畫？這首曲子就是描繪一幅中國北方農村常見的圖畫；一位農人，趕著馬車，唱著歌，由遠而近，又由近而遠。

　　五、手鼓舞　以音樂舞蹈風格的熱情豪放而論，新疆大概可推中國第一。該曲便是一支熱情如火，美妙迷人，能溶冰化雪的新疆舞。

第三輯

大偉人與小偏見
——史坦恩先生講習會和演奏會觀後記

　　八五年六月六、七兩日，連續觀聽了一代小提琴大師艾薩克·史坦恩（Isacc Stern）在台北的小提琴講習會和演奏會，獲益良多。為己為人，都有必要記下一些現場實況和自己的心得、感受。

　　史坦恩在回答謝中平老師的問題「要成為職業小提琴演奏家，心理上須作何準備」時說：「首先要做一個音樂家，有很多話要用音樂說，然後才是做小提琴家，用小提琴去說話。」他在講習會和演奏會中的種種表現，令筆者覺得，他不但是位頂尖一流的音樂家和傑出的小提琴演奏家，更是一個對人充滿愛心和熱情的偉人。

　　俗語說，最怕貨比貨，且把史坦恩先生與另外幾位先他來台的演奏家比較一下。

　　首先，是對講習會的心態和在講習會的表現。原先，他並不準備辦講習會。後來，經過主辦單位「新象」的要求，他了解到當地小提琴老師和學生都很渴望和需要他傳授一些高招後，不但欣然答應辦講習會，而且臨時把接受指導的學生從三名增加為六名，講課時間也大大超出原來計劃。更令筆者感動的是，他堅持邀請每位接受指導的學生的老師都來參加講習會。這不但表現了他對同行的尊重，也表現了他極為了解「老師素質好壞決定學生成績優劣」這一音樂教育成敗的關鍵所在，以及他對培育後代音樂人才的良苦用心。

此外，他極爲謙虛地聲明，該場講習會不算是 Master Class（公開示範課），只能算是邂逅，因爲公開示範課對他是件極嚴肅的事，必須提前兩三個月作準備，由雙方共同決定指導曲目。

　　與此成對比的是不久前，一位也是挾着盛名來台演奏的鋼琴家，到了台南，當地的同行老師特地準備了一個小聚會，希望他指導一兩位老師的演奏或傳授一些教學心得，却報以一句「我不能見任何人」，而令台南的同行老師失望，難堪，覺得被拒於千里之外。

　　我想，史坦恩之所以成爲被公認的一代大師，而這位鋼琴家始終無法躋身頂尖一流之列，除了天份，際遇等不可強求的條件有差別外，也許跟這種對人對事的不同做法以及由此而表現出來的個性，人格的不同，也多少有點關係吧？

　　再對比一下先史坦恩不久來台灣演奏的幾位小提琴家的演奏。論單純的小提琴技巧，史坦恩不見得比他們更高超。如果要挑毛病，史坦恩的演奏偶而會有不準的音，破掉的音，而另外幾位反而沒有這些小毛病。可是，聽史坦恩的演奏，我會忽而覺得被一團熱情的熊熊之火包圍著，燃燒著（布拉姆斯的奏鳴曲樂章）；忽而置身在高貴而冷落的皇宮之中（莫札特的 E 小調奏鳴曲）；忽而陪伴著一位自身遭逢無數劫難，却仍然充滿對人世關愛的英雄，向命運和惡勢力抗爭，搏鬥（貝多芬的克來策奏鳴曲）；忽而加入了一羣純樸，豪放的村民的舞蹈行列（巴托克的羅馬尼亞民間舞曲）；會忘記了史坦恩先生和他的小提琴的存

在。這種過癮，盡興的感覺，是聽另外幾位或柔美有餘剛陽不足，或缺乏深厚博大的音樂內涵，或分句都欠缺自然和合理的小提琴家的音樂會所沒有的。

也許，這便是音樂大師跟純粹小提琴家的差別所在吧。

二、

史坦恩先生有一個本事，一下子便把學生的主要問題抓出來，並用精確的語言或戲劇性的動作，讓學生明白應該怎樣做。例如，他指出一位天份很高，音樂感很好，但多餘動作太多的學生的問題時，說了這樣一句話：「你的感情應該用琴聲來表達，而不要用身體的搖擺動作來表達。」這位學生當即領悟到自己的問題所在，並有明顯改進。

又如，他在解釋柴可夫斯基小提琴協奏曲的引子與主題之間，為何不宜處理得太分開時，既用比喻，又講道理。比喻是：引子像是一個徬徨的人在尋找目標，這裏試試，不對；那裏碰碰，也不是；然後，哦！終於找到了，原來在這裏；於是進入主題。道理是：整段引子都在屬七和弦上，主題則是在主和弦。這個從屬和弦到主和弦的解決是自然的，水到渠成的，所以不應被切斷。

再如，在指出一位學生的演奏放不開，身體有一直往裏收縮而不是往外擴張的毛病時，他模仿一個矮人蹲起來走路，越走越縮小的姿態，逗得滿場的人都捧腹大笑，那位學生很自然地糾正了自己的毛病。

在筆者所接觸過的同行師友中，對音樂與技巧兩方面的問題

都了解得如此深透，又處處能用生動的文字語言或動作語言，說得出一番令人信服的道理來的人，實在不多。

　　此外，史坦恩先生還有一樣非大師莫辦的絕招：無論學生演奏什麼曲目，他都可以在毫無準備的情形下，背譜作示範演奏。這是一種童子功式的苦功夫，非在二十歲以前紮好根基不可。以目前台灣中小學生所承受的超重學科壓力情形看來，可以悲觀地斷定，即使再天才再用功的孩子，在台灣都無法練就這種本事。

三、

　　在指導學生的過程中，史坦恩先生着重指出幾項普遍存在的小提琴演奏方法與技巧問題：

　　1. 演奏時的感覺和身體都要往外擴張而不要往內收縮，音樂才會有氣派，身體才會通暢無阻。

　　2. 夾琴的姿態宜高不宜低，傾斜度也不宜太大。

　　3. 左手的手指要先按好音，才開始運弓，聲音才會乾淨，準確，肯定。在大距離的換把中，更要如此。

　　4. 抖音要平均，連續，從始至終都有，不要忽快忽慢，時有時無。

　　5. 運弓就像唱歌的呼吸和運氣。呼吸得好，歌聲才會美妙；弓運得好，才有表現音樂的自由。所以，一定要下功夫把弓子控制好。要人控制弓子，不要讓弓子控制人。

　　6. 左手小指的姿勢和手型宜彎，宜圓而不宜直。每個手指的動作都要獨立，不要牽動到其他手指以及手腕，手臂。

　　此外，他還建議學生不要拉超出程度的太大太難曲子，否則

94

會毛病百出，很難改正。

四、

　　就像每個人都難免有偏見或不盡全面之處一樣，偉大如史坦恩先生者似乎也不例外。

　　他再三強調不應使用肩墊，他本人對肩墊深惡痛絕，便是一例。其實，人的脖子有長有短，脖子較短如史坦恩先生者，自然不必用肩墊，用了便是既多餘又礙事；可是，如果不讓脖子長的人用肩墊，而又要把琴夾高，則只有把左肩高聳起來一法，而這一定會造成先左肩，再右肩，後全身的過份緊張。單是這一個害處，便比使用肩墊的幾十個，一百個害處加起來，還要大得多。

　　史坦恩先生告誡學生絕不要模仿任何唱片錄音帶的演奏，而要從樂譜上和老師處直接學習音樂。這對於高級程度的學生，無疑是對的。可是，對於初、中級程度的學生，便不宜排除模仿名家演奏（包括音樂處理和聲音等）這一學習方法。就像初學書法者必須臨帖，牙牙學語者必然模仿大人的發音和口吻，初學寫詩者不妨從名詩中「偷」點句式，手法一樣。如果不讓初、中級程度的學生模仿，是絕不會有高級程度的學生，把各家所長融會貫通，自創一格的後來成就。

　　還有一件頗有趣的事，是史坦恩先生曾多次強調右手用力應該在中指而不是食指，並頗以此獨特發現而為榮。可是，據筆者的現場觀察，他在示範使用食指用力的壞處時，是把肩臂部的自然力量吊起來；而在示範使用中指用力的好處時，是把肩臂部放鬆，讓整個手臂的自然力量都墜到弓子上去的。可見，發音好壞

的關鍵並不在於使用食指或中指用力，而在於是否能把整個右手放鬆，把手臂的自然力量墜到弓子上，再加上配合以適當的運弓速度及選擇恰當的（弓毛與弦的）接觸點。這一點無論在理論上或實際上都是經得起分析和試驗的。

　　筆者寫下這些，絕無對大師不敬之意。只是有點杞人憂天，擔心有人會以為大師如是說，自然絕對正確，一窩蜂把一些不見得適合每個人或不盡全面的意見全盤照收，會造成不必要的困擾和損失，所以無法不寫。

　　相信偉大的史坦恩先生，不會因為一位真誠尊敬他的同行後輩，在由衷地讚美他之後，寫了幾點不同意見而生氣吧。

談巴哈夏康舞曲的結構

　　數年前，筆者曾寫過一篇題目為「分析結構」的短文，簡略地提到巴哈夏康舞曲（ J.S. Bach:Ciaccona，D 小調第二號無伴奏小提琴組曲的最後一首）龐大，精妙的結構。最近在教學中，幾個學生不約而同都在學習這首曲子，逼着我把該曲的結構再作一番研究、分析和講解。除了再次感受到巴哈音樂的超凡偉大，寫作技巧的絕妙高超外，還新發現了不少該曲結構中的巧妙之處和修正了不少以前分析得不夠精確、合理的地方。

　　在轉入正題前，有兩點必須說明一下。第一點是由於這首曲子高妙無比而複雜龐大，又屬於被譽為「小提琴音樂中的舊約聖經」，即六首無伴奏小提琴奏鳴曲與組曲中之一首，所以歷來註家不少。一代小提琴宗師奧爾（ L. Auer ），卡爾・弗萊士（ Carl Flesch ），格拉米恩（ I. Glamian ）謝霖（ H. Szeryng ）等都有各自不同的版本問世。大作曲家布拉姆斯（ J. Brahms ）曾把該曲改編為鋼琴獨奏曲。這種情形，必定會帶來一個問題：究竟誰對？誰錯？誰高？誰低？誰最符合巴哈的原意？這恐怕是一個永遠沒有定論的，見仁見智的問題。就像一千多年前，李後主填了一闋詞「浪淘沙」，詞中最後的四個字「天上人間」，至今仍然衆說紛紜，有人解釋成是從天上掉到了人間，是絕對的悲苦；有人認為要理解成充滿虛幻，似假似眞，亦美亦淒一樣。筆者在此把自己的一得之見寫下來，有時無法避免會評論到上述前輩名家的版本，並無「他們都不對，只有我對」的意思。事實上，在學術研究和探求眞理的長途中，即使是全新的發現和創見，都一定是或多或少吸收前人智慧成就的結果。更何況，在學

術和藝術的花園內，並沒有某種花最美最香這回事。多幾種花，多點新品種，總是一件好事。第二點是筆者今天能對巴哈的音樂獨立作一番結構上的分析，並在某些方面提出一點新意見，不能不歸功於筆者的小提琴老師之一，阿爾伯特‧馬科夫先生（Albert.Markov，師從 Yankolevich，比利時伊莉莎白女王小提琴比賽金牌得主，現任教於美國曼哈頓音樂學院）。當年，他聽我從頭到尾拉完一遍巴哈的夏康舞曲後，第一件事便是爲我分析全曲結構上的來龍去脈，令筆者茅塞大開，就像武俠小說中，一個被困在四面石壁的地牢中之人，忽然發現了一條秘道，可以重獲自由，重見光明一樣。筆者現在所作的分析，雖然有一部份與老師的意見不相同，但相當多的意見却是來自老師。極爲可惜的一件事是馬科夫先生至今還沒有把他對巴哈 6 首無伴奏小提琴奏鳴曲和組曲的結構分析寫成文字或編成版本。每想到我們這幾代以下的中國人，再也沒有機會可以聽到，我們祖宗盛極一時的宋詞元曲，唱起來是個什麼樣子，我便會長久的心痛，惆悵。爲什麼那麼有價值的東西却沒有記錄和流傳下來？這種不想讓有價值東西失傳的心態，大概是我在敎學生，哄小孩之餘，硬擠點時間，把老師和自己的見解寫下來的最主要動力。

一、樂曲的素材

　　擴張和變化，是西方經典作曲大師們的拿手絕活。把一個簡單的素材擴張變化到繁複，龐大得令人眼花撩亂，目瞪口呆，是西方古典音樂達到至今人類藝術成就最高點的重要標誌之一。

寫到這裡，請容許筆者離題一下。

　　身為中國人，我固然從本能上喜愛陪伴我長大的傳統中國民間和戲曲音樂。可是，却不能不承認，中國音樂在擴張變化方面尚處於相當幼稚，落後的階段。傳統的中國音樂不是沒有較長大的曲子，可是大都是一段一段拼湊起來，或是用一種文學上的意境和詞彙連接起來的，並沒有一種如細胞分裂般的素材擴張變化而形成的內在聯繫，因而也談不上有結構上的深度和功力。記得前幾年，筆者的理論作曲老師之一張己任先生，到香港指揮某場音樂會時，曾因為對記者談到中國音樂這一結構上的大弱點，被一位頗負盛名的作曲家發文批評為不懂得中國音樂有結構。這位作曲家苦心為中國音樂的結構辯護所提出的論據，是與擴張變化全然無關的什麼「中國音樂早就有大型套曲，也有奏鳴曲式」（大意如此），等等。如果這中間不是有文字概念上誤會的話，實在是有一點可笑亦可悲的。真盼望什麼時候，中國會出現一批擅長於擴張變化的作曲家和一批稱得上既美妙動人而又結構精妙的音樂作品！

　　離題到此，言歸正傳。

　　巴哈這首長達兩百五十多小節，演奏起來需時約十五分鐘的龐然大曲，其素材，其支柱音，却是簡單得不能再簡單的 D、C、B、A 四個音。

　　以巴哈百代宗師的地位和令人嘆為觀止的作曲技巧，只用四個音便寫成這樣龐大的一首曲子，並不算奇怪。維他利（Vitali）的夏康舞曲，布拉姆斯的第四交響樂結束樂章，蕭斯

塔柯維奇的第一號小提琴協奏曲第三樂章等，都是用幾個簡單的音作素材，加以擴張變化寫出來的。多少有點奇怪的是，這樣一個簡單的事實，却很多人都不知道，包括當年的筆者和筆者現在的不少學生，甚至包括一些技巧一流，已經成名的小提琴演奏家在內。

顯然，知道或不知道這一事實，並不是無關重要的。知道者，會比較能欣賞巴哈音樂的偉大和作曲技法的神奇，會比較容易理解巴哈的樂句和樂段為什麼要這樣劃分而不是那樣劃分，在實際演奏中會把這幾個音強調出來，奏出來的音樂會比較有複調音樂的味道。不知者，則會視巴哈為不過是眾多作曲家中的一個，會比較難理解甚至無法了解這首句子結構上的妙處，在演奏中會無視這幾個極為重要的基礎音的存在，把實際上包含兩聲部甚至三或四聲部的音樂線條當作一個聲部處理，根本談不上把巴哈作品的結構美揭示出來。

進一步分析得嚴格，細緻些，我們會發現，這 D、C、B、A 四個音，並不是始終不變的。音高上，它有時是 D，升 C，降 B，A；有時是 D，升 C，還原 B，A；有時是 D，還原 C，B，A；有時是 D，還原 C，降 B，A，共有四種形態。節奏上，它有時長些，有時短些，有時把部份時值讓給經過音，鄰音，掛留音，先現音。節拍位置上，它有時出現在第二拍（這是夏康舞曲的基本重音位置），有時移前到第一拍，有時延後到第三拍。層次位置上，它主要作為基礎，支柱的低音，但有時會作為主要音，有時會作為中間聲部的陪襯音，有時則會躲藏起來，

要從和弦分析中，才會知道它的暗暗存在。

二、大段落的劃分

有兩種均可成立的大段落劃分法。

第一種根據調性的對比，把全曲劃分為三大段。第一大段 D 小調，從開始至第 132 小節（以下小節數算法，均按照格拉米恩的版本而不是卡爾・弗策士的版本。原因後述）。第二大段 D 大調，從第 133 小節至 208 小節。第三大段回到 D 小調，從第 209 小節至結束。

第二種是根據長度對稱和拱形結構的原則，把一頭一尾一中間的主題獨立劃出來，只分兩大段，形成一個「山」字型的結構。即主題——第一大段——主題——第二大段——主題。

我本人較傾向於第二種劃分法，本文中亦採用這種劃分法。

三、樂句的劃分

一位天生音樂感好，又受過正規音樂教育的人，大都可以從直覺上，本能上把一般的聲樂作品，古典和浪漫時期的器樂作品，甚至與巴哈同時代的韓德爾，維爾弟等人的器樂作品的句子正確地劃分出來。可是一碰到巴哈的音樂，就不是這樣簡單的事了。不要說一般音樂院校，科系的學生在為巴哈的賦格曲分句分段時往往會交白卷，就是音樂碩士，博士，教授級的人物，把巴哈音樂的句子，段落弄錯，唱錯和奏錯的事，筆者也不止見過一次。更嚴重和令人難以置信的是，一些成就極高的宗師級人物，

也因為在這方面沒有完全搞對搞清楚，而給後人留下了一些對巴哈音樂的錯誤詮釋和有懈可擊的版本。

巴哈音樂（指結構龐大如賦格曲和夏康舞曲等）的樂句和段落如此難分，原因何在呢？

首先，巴哈是寫作多聲部對位音樂的超級大師，他的樂句和小段落經常錯綜複雜地重疊在一起。一個樂句的結束音，往往同時是另一樂句的開始音，甚至是再另一樂句的中間音。如果對巴哈音樂缺乏足夠的理性了解和分析經驗，就會覺得巴哈的樂句和段落一片渾沌，沒完沒了。這種情形，頗像一個沒有深厚古文根基的人，要把未經標點的中國古文句子正確地讀斷、分對，是件難比登天的事一樣。

其次，巴哈是在作曲素材的擴張變化上同中求異，異中求同的絕代高手。他老人家的樂句樂段寫作，固然是經過精心設計，在極為嚴格，嚴謹的規範之內進行，但却不是一成不變，而是經常在變化之中，絕不是找到了一個模式就可以一套到底的。這自然也大大增加了樂句和段落劃分的困難。

在說了一大堆巴哈的樂句樂段如何如何難劃分之後，如果筆者說，再也很難找到另外一首樂曲的分句，像巴哈的夏康舞曲那樣簡單而有規律，大概會被罵為故弄玄虛，胡說八道，有神經病。

可是，事實上却恰恰是這樣：全首曲子，總共二百五十七小節。除掉最後一小節因為結束音而多出來不算，實得二百五十六小節。每一樂句都是不多不少，剛好四小節（D、C、B、A四

個音，每音一小節），共六十四句。當然，每一句的開始和結束音位置，並不完全相同，但變化的範圍始終不超過一、兩拍，所以並不影響到每句四小節這個大局。在大、中型樂曲中，恐怕真的再也找不出全首都這麼規整的樂句結構了。

這種全曲六十四句的分法，跟筆者的老師馬科夫先生的分法不完全相同。馬科夫先生的分法是以八小節為一樂句單位。他的分法好處是樂句單位較大，每一樂句的整體感較強，在第一大段的前部份很有邏輯性。但用這種分法，到了第二大段會碰到很多困擾。如有的樂段劃分剛好在一句的中間，有的樂句確實只有 4 小節等。考慮到全曲素材運用的規律和樂段劃分的方便，筆者以為還是以四小節為一樂句單位，比較合適。

四、小樂段的劃分

在巴哈的手稿上，夏康舞曲並沒有任何小段落劃分的記號，也沒有任何可以暗示小段落劃分的力度記號。以巴哈作曲的嚴謹精密，講究邏輯性，連六首無伴奏小提琴奏鳴曲和組曲所用的調，都經過精心安排，形成一個建築學上名之為對稱，平衡的結構圖（在鋼琴上從左至右，把六首曲子的主音鍵按下去，便會出現這個結構圖），自然不可能在這麼長大的段落之內，音樂的進行全然雜亂無章，東拼西湊，既無層次，也無小段落。

那麼，這些小樂段究竟是怎樣劃分的呢？它們相互之間又有什麼內在的邏輯，結構上的關係呢？

在探討這個本文的核心問題之前，無法不先了解一下幾個目

前使用得較廣泛的版本，已經在這方面做了那些工作和留下了那些問題。

　　曾爲現代培養了多位頂尖小提琴高手的一代宗師格拉米恩先生，編訂過多本經典小提琴練習曲（計有 Mazas, Kreutzer, Dont, Rode, Paganini 等），都堪稱典範，口碑極好。可是他編訂的巴哈夏康舞曲等，却只有弓法指法而旣無力度記號也無分句分段記號。顯然，弓法指法並不足以暗示提示小樂段的劃分。假如不苟求編訂者非加上分句分段記號不可的話，剩下來唯一可以寄望於編訂者給予我們憑藉以追尋樂曲的層次，結構以及小樂段劃分的，便只有力度記號了。完全沒有力度記號的版本，固然給使用者留有更大獨立思考和詮釋樂曲的餘地，但使用者從樂譜上亦不可能得到任何樂曲結構上的知識和啓示。很遺憾，格氏的版本在弓法、指法、奏法上雖然有不少創見和使用價值，但却不能不說，它在揭示巴哈音樂的結構方面交了白卷。

　　謝霖是卡爾‧弗萊士的學生。他的版本，在弓法，指法和奏法上創見不少。爲了把巴哈音樂的主要聲部交代得更清楚，他採用了不少反傳統，反常規的和弦奏法，即先奏高音，後奏低音或中音。爲了把巴哈的和弦奏得更連貫更如歌，他在指法的運用上完全撇開了傳統的把位觀念，使用了很多乍看很奇怪，但用熟了便覺得甚妙的指法。他自己本身是大演奏家，灌錄過全套巴哈無伴奏小提琴奏鳴曲與組曲的唱片。這套唱片，筆者認爲在表現巴哈音樂的博大深厚，溫暖感人方面，至今無人可及。使用者可以把他編定的版本與他的演奏錄音對照印證，從中汲取可資借鏡的

東西。這樣的版本，當然有它高度的存在價值。可是，在力度記號方面，他僅對弗萊士的版本作了簡化和少量修正，在大體上，他的版本仍然是遵循弗萊士先生的解釋和處理，並沒有根本性的大改變。

卡爾‧弗萊士的版本偉大之處很多。第一，他把未經任何編訂的巴哈原譜，同時印在經他極用心編訂過的小提琴譜之下，讓使用者可以最方便地隨時對照原作。這種謙虛，嚴謹，尊重原作者的坦蕩君子作風，正是我們這一輩人所普遍缺乏的。第二，他的指法、弓法、奏法和力度記號，都訂得極為詳盡。不要說這麼多前人所沒有的東西，不知要花費多少時間與心力來縝密思考，反覆試驗才能產生出來，單單是把那麼多記號正確不誤地劃在譜上，校對幾番，就不是一般我們這代急功近利，大而化之的後人所做得到的（筆者自己的幾本樂譜教材，便因校對不嚴而錯處不少。對比先賢，寧不汗顏？）。第三，他把巴哈原來較為簡略的記譜，加以大大的充實、豐富、變化，使之完全小提琴化。這方面，是非同時集高度才氣與苦行僧精神於一身的人所莫辦。可以說，後來各家各派的版本，少有不曾受弗萊士版本的恩惠和影響的。

然而，從弗策士先生把拍子不完全，但句子單位却完整的第一小節不算作第一小節，把第二小節才算第一小節，以及他註加在譜上的各種力度記號看來，他當年顯然還未參透巴哈這首巨作中隱藏着的結構上的秘密。他登上了這座寶山，發現了不少奇珍異寶，並把這些寶藏帶回人世，讓不少世人分享。可是，限於種

種因素，他把「結構」這一顆埋在地下最深處的無價寶石給遺漏掉了。筆者曾嘗試根據弗萊士先生的力度記號，把夏康舞曲的樂句樂段作過各種不同的排列組合，但始終找不出其結構和層次上的理路和根據。有不少地方的力度記號，似乎是屬於興之所至，或純粹為了造成強弱對比而加上去的。甚至有些地方，根據巴哈音樂本身的走向，本來應是強的，但譜上却寫弱；本來應是弱的，譜上却寫強。例如第十七小節（弗氏版是第 16 小節），無論根據前面已經有一大段主題是強奏，或根據前一小節終止式很自然的漸弱傾向，都應該是弱奏（謝霖的版本已修改為中弱）較為合理，可是譜上記的却是中強（Mf）。又如第 75 小節（弗氏版是第 76 小節），無論根據前面一直漸強的發展趨勢，或是再後面一段必然是弱奏的音型，此處都應該是強奏（謝霖版上是docel，即優美），可是譜上寫的却是弱（P）。類似例子，不一而足。

很遺憾，筆者限於種種條件，無法知道師祖大人揚戈路維奇（Yankolevich）先生是否有編訂過巴哈的版本。以他調教出三、四十位國際小提琴比賽獲獎者，其中獲一等獎者十九位的超羣神功（近年來為中國大陸培養出好幾位國際小提琴比賽獲獎者，被譽為當今大陸最優秀小提琴老師的林耀基先生，亦出自他的門下），如有版本傳世，一定見解獨到，不同凡響，也許連筆者這篇小文都不必費神寫了。

現在，就讓我們來看看，巴哈留給我們的這顆無價寶石——夏康舞曲的小樂段結構，究竟是什麼樣子。

先看第一大段。

把開頭的主題 1 至 16 小節不算，從第 17 小節開始，到第二次主題出現的第 125 小節前止，該大段共有 118 小節，可分為三個小樂段。

第一小樂段從 17 至 48 小節，正好是 8 句 32 小節。

第二小樂段從 49 至 84 小節，共 9 句 36 小節，比第一小樂段增加了 1 句 4 小節。

第三小樂段從 85 至 124 小節，共 10 句 40 小節，比第二小樂段又增加了 1 句 4 小節。

這樣極有規律地把小樂段的長度逐漸增加，無論是出於預先設計，或者是隨意揮寫的結果，都可見出巴哈作曲結構功力的超凡入聖。

這三個小樂段，既互相獨立又互相關聯，既有相同之處又有不同之點。相同之處，是每個小樂段之內，都有一種起、承、轉、合的關係。即從弱開始，一句一句，逐漸增強，在抵達位於中間偏後的小高潮後，又漸弱下來，就像爬一座　　形的山一樣。不同之點，是這三個小樂段並非平起平坐，不分高低，而是一段比一段更推向高潮。仍以山做比喻的話，是第二座山比第一座山高，第三座山又比第二座山高。音樂意境上，這三個小樂段亦有所不同。第一段較為柔美如歌，第二段剛陽氣較重，第三段像一首飄渺在雲間的幻想曲。

以上第一大段之內的小樂段劃分和分析，如果經得起比較、推敲，確實可以成立的話，夏康舞曲的前半部份便條理清晰，層

次分明到了極點；巴哈的音樂結構之精密複雜却又可知可解，亦到了匪夷所思的程度；不少名家編訂的版本將有重新修訂的必要；不少被認爲是權威性的詮釋和演奏，將需要加以重新檢討和評論。

再看第二大段。

第一大段的小樂段劃分似難實易，只要一抓到關鍵所在，以下便勢如破竹。第二大段的小樂段劃分則恰恰恰相反，似易實難。這樣分，也像對；那樣分，也像對。究竟那種分法最合理，很難下結論。

按照馬科夫先生當年給筆者所做的分析，是把 113 至140 這八小節也劃入第二次主題，第二大段從 141 小節才開始算。第一小樂段從 141 至 176 小節，共 8 句（按照馬科夫的分法是 4 句）32 小節。第二小樂段從 177 至 208 小節，也是 8 句 32 小節。第三小樂段從 209 至 248 小節，共 10 句 40 小節。這種分法從結構圖上看，段落分得十分工整，與第一大段亦對稱。可是，筆者總覺得這種分法沒有充分顧及巴哈音樂本身的走向，也沒有充分顧及巴哈音樂的分段之處，通常亦是調性轉換之處這一特點。

在此，筆者大膽向老師告罪，把第二大段的小樂段作如下劃分：

第二次主題從 125 至 132 小節，不包括 133 至 140 這 8 小節。

第一小樂段從 133 至 184 小節，共 13 句 52 小節。

第二小樂段從 185 至 205 小節，共 6 句 24 小節。

第三小樂段從 209 至 248 小節，共 10 句 40 小節。

　　這樣一種表面看來旣不工整又無規律的劃分法，根據何在？主要根據兩點。第一點是在力度層次上，每一小樂段之內仍然是有起、承、轉、合，層層向上推進，小高潮後又弱下來的關係。仍然用三座山作比喻：第一座山比較長而不太高。第二座山面積較小但陡峻異常，是全曲的高潮所在。第三座山與第一大段的第三座山遙遙相對，形狀相近，大小相同。第二點是在調性的轉換上，每一小樂段的開始，也同時是一個新的調性的開始。第一小樂段從前面的 D（和聲）小調轉爲 D 大調。第二小樂段從穩定清楚的 D 大調轉爲游離於 G 與 D 大調之間的不穩定調性。第三小樂段從前面的 D 大調轉到 D（自然）小調。這兩點根據是否站得住脚，還有待於行家指敎。

　　以上用文字語言對夏康舞曲作了分析。下面，用一幅簡單的結構圖把這些分析表示出來：

巴哈夏康舞曲結構分析圖　　（T 代表主題，每一豎代表一句）

小節數：1-16　17-48　　49-84　　85-124　125-132　133-184　185-208　209-248　249-257

力　度：f　pp＜＞　p＜＞　p＜　　ff　pp━━＞mf＜ff＞p━━ff

因爲本文旨在談結構，所以基本上沒有涉及這首充滿愛，充滿美，充滿色彩變化的曠世巨作的音樂內涵，也沒有討論到任何小提琴演奏上極爲重要的弓法，指法，奏法。事實上，這些方面的東西，離開了活生生的音樂和小提琴本身，只是紙上談兵，以筆者淺薄的文字功力，也談不清楚。這是要請讀者諒解的。

　　至於以上的結構分析，是純屬後人的牽強附會，無中生有，還是確實存在於巴哈的心中和作品中，已無法起巴哈先生於地下求教求證一番。如果有同行前輩和同道朋友看了這篇小文，引發起興趣，加入研究巴哈音樂的行列，提出與筆者不同的見解，那筆者的這幾夜，就沒白熬了。

<div align="right">1985.10月中於台北</div>

「甜姑」觀後雜感

□去年在紐約，看到一齣由旅美韓國藝術家組織和演出的韓國歌劇「春香傳」。該劇的思想深度和舞台效果不如很多中國傳統戲曲，音樂設計比不上幾部大陸的新歌劇，但在對觀眾，特別是韓裔觀眾和美國文化界人士的宣傳組織上、在演出中所體現出來的團結合作精神和民族意識上、在演出的專業水準上，都令在場幾個攪音樂的中國人驚嘆，佩服和羨慕不已。當時曾想：甚麼時候能有一部不受時代與政治偏見局限，水準比得上或超過「春香傳」的中國歌劇在此地上演，給西方人知道除了佳餚與功夫外，中國還有更好更有價值的東西──捨己救世，仁義智勇的道德精神和純樸厚重，美妙生動的音樂與表演藝術，那該多好！最近在香港，看到歌劇「甜姑」的演出，感到這個想法或許有實現的希望了。

□「甜姑」的演出，給我另一種鼓舞：香港的音樂界，并不如在國外所想像的那麼頹廢墮落，完全商業化。起碼，有這樣一班有理想，有熱情，有能力，肯團結合作，敢克服困難的有心人，在為提高藝術的道德水準，為發揚光大中國的民族音樂，為豐富香港市民的精神生活而脚踏實地，埋頭苦幹，且幹出了香港前所未有，當今海峽兩岸也沒有的好成績。

□「甜姑」的音樂大體上很好聽（在此借用明報「好看好聽」這一評價藝術的標準），每個主要角色的音樂形象和主題很鮮明，既有濃郁的民族和地方風味，又不是照搬原始的民歌素材。感覺不足的是有些唱段調式的風格不夠統一，不同角色的聲區特點發揮得還不夠。

□幕間休息時，徵詢鄰座幾位「外行」朋友對演唱方面的意見。回答是甜姑的演唱很有表情而耐人回味，艾林的演唱中氣充足，自然而有魄力，幾位配角的演唱也恰如角色身份。美中不足的是甜姑的演唱字頭重音過多，給人一種稍欠自然的感覺。筆者注意到甜姑的演唱下半場較上半場為自然、舒服。可能這是劇情與劇中人感動了演員，令演員忘記了自己是在演戲唱歌，因而比較能以情帶聲的緣故吧。

　　□為「甜姑」伴奏的城市交響樂團，是由一羣音樂上志同道合的年輕人攪起來的非職業樂團。除了音準方面稍欠佳外，在音量音色的控制，聲部之間的平衡，中西樂器的配合等方面均表現不錯。交響樂團的基本技術訓練（包括演奏員的個人技術水準和合作水準）比合唱，舞蹈，話劇等姊妹藝術更為困難，更為重要。對於這樣一個擔負着中西音樂交流使命的新樂團來說，能否迅速進步到能與條件好得多的職業樂團爭一夕長短或幷駕齊驅的水準，實有賴於該團領導的魄力能力及各界人士的大力支持。

　　□在香港這樣一個幾百萬人口的現代化城市，像「甜姑」這樣一齣此地前所未有的好歌劇，觀眾幷不踴躍，報以演完的掌聲並不熱烈也不持久，實在是一件令人不平得有點傷心的事，也許，除了文化建設外，我們這一代人還應擔負起禮貌建設的任務？

　　走出大會堂，邊在海邊漫步，邊天真地想：像這樣一齣好歌劇，只要在藝術上再錘煉一下，改寫或重寫幾個唱段，加強主要演員陣容，把樂團水準提高，實在可以拿到台灣，拿到大陸，拿

到國外去上演。可是，在香港這個地方，錢財人才都困難，攪成今天這樣子，一定是已氣力出盡，艱辛歷盡。再要改進，談何容易！唯有默默地向他（她）們祝賀，祝願，祝福。

<div align="right">1978.4.5於菲島</div>

後記：這篇小文，寫在筆者的新婚蜜月途中，刊登在 1978 年 5 月 1 日香港出版的「音樂生活雙週刊」第 81 期。

　　「甜姑」的作曲者是符任之先生。首演由費明儀女士和林祥園先生等主演，吳節桌先生指揮。

　　因為這篇小文，後來，符、林、吳等先生均成為筆者的良師益友。這是當初沒有料到的收穫。善有善報，能不信耶？

<div align="right">1986年春</div>

庸人樂話

王國維先生寫人間詞話在前，阿鎧仿其體寫樂話在後，兼且自擾清靜，豈非庸人所為？本文因之得題。

一、

作曲，一要真感情，二要想像力，三要功力。缺一者，不宜作曲。

二、

巴哈是作曲的百代宗師。以小變大，以簡變繁，以單聲部變多聲部，以一調變多調，皆無人能及。後世作曲者，凡宗巴哈而又有個人風格者，均可領若干風騷。不學巴哈，就像書法不習顏柳，作詩不讀李杜。此所謂「能師物心者，必先師於人」。

三、

一般人對音樂作品的印象感受，無法離開對演唱演奏的印象感受而獨立存在。就此意義說來，沒有好的演唱演奏，便沒有好的作品。所以，作曲者如沒遇到滿意的演唱演奏者，宜把作品暫鎖抽屜，也不要拿出來讓人糟蹋。

四、

俗人賞旋律，雅士賞意境，行家賞功力。能賞意境與功力者，必能賞旋律，能賞旋律者，未必能賞意境與功力。此雅俗，高低有別也。

五、

　　旋律，意境，功力，三者既不可分又可分。得其一者已入流，得其二者是上品。三者皆備，乃是雅俗行家共賞，登堂傳世的上上之作。

六、

　　功力所指，一是變化，發展素材的能力。二是運用和聲的能力，包括和弦連接的邏輯性和色彩變化等。三是寫作和安排對位素材的能力，包括聲部進行的理路清楚，橫的流暢進行顧及縱的立體效果等。四是安排和創造節奏的能力。五是寫聲樂曲要熟悉和發揮人聲的特點，寫管弦樂曲要熟悉和發揮各種樂器的特點。六是結構全曲的能力，包括前、中、後的互相關聯呼應和各段落，各聲部比例與對比的恰到好處。

七、

　　巴哈的音樂，意境高絕，功力蓋世，旋律不算特長，篇勝於句，所以是雅賞行家賞多於俗賞。舒伯特的音樂，旋律極美，意境如詩，技巧功力尚未臻登峯造極之境，大型作品句勝於篇，所以是雅賞俗賞多於行家賞。聖桑的作品，旋律華美，技術一流，可惜欠缺深遠的意境和弦外之音，有篇有句而無動人心弦之力，所以是俗賞行家賞多於雅賞。

八、

莫札特的音樂，不經雕琢便旋律，意境，功力三者兼備，有如天生麗質的少女，無需妝扮便人見人愛。此乃高絕不可學之處。有人把莫札特比李後主，不當之極。比之陶淵明，則稍近矣。同樣是出乎自然，不爭，不燥，清爽，脫俗，貌似簡單枯槁，其實渾厚豐滿，聽之吟之，可平靜心境，得無窮餘味。

九、

論音樂的博大精深，無過於貝多芬。講內涵，他的作品充滿對人類的關愛和人性、人情味。喜，怒，哀，樂，溫柔，幻想，掙扎，搏鬥，勝利，超越，無所不有。講風格，有宗教，有古典，有浪漫，甚至有一點現代。講旋律，世界各地無處不在唱他的歡樂頌，無人不愛聽他的小提琴協奏曲。詬病貝多芬旋律貧乏的史特拉汶斯基輩，那裡寫得出這樣美而多的旋律？講功力，他發展變化素材及和聲對位的功力直追巴哈，寫作大型奏鳴曲式的成就前無古人，更是用音樂表現戲劇性的開山師祖。樂聖貝多芬，詩聖杜甫，一西一中，像兩座長明的燈塔，指引霧海中人類的航船，不至全迷方向。

十、

聽布拉姆斯的音樂，令人聯想到黃賓虹和李可染的山水畫——大巧似拙，厚重無比，初接觸可能不喜歡，但越聽越看，越

覺其美其味皆無窮無盡。

十一、

　　各種形式無所不寫，無所不精，又兼有旋律、意境、功力者，唯柴可夫斯基一人。然而，與巴哈，莫札特，貝多芬，布拉姆斯等超凡大師相比，總覺柴氏尚矮兩分。何故？格調稍低，深度稍淺也。就格調來說，憐人者高，憐己者低；為他人傷心者高，為自己傷心者低。就深度來說，內向者高，外向者低；表現精神世界者高，表現外界景物者低。情不能無，無情便冷；情不能濫，濫情便俗。此中分寸，只有幾位超凡大師拿捏得恰到好處。

十二、

　　李斯特的作品，意境深遠不如貝多芬，清麗脫俗不如莫札特，詩情萬種不如蕭邦，但極具剛陽之美，充滿王者氣派。他提携蕭邦，激賞華格納，立樂人相重的萬世典範。對比之下，相輕相賤之後來樂人，能不汗顏？

十三、

　　蕭邦情多才高，粒粒音符，滴滴血淚；一件樂器，萬種色彩；似水柔情，征服世界。帕格尼尼與之相比，便顯得有才華而無情懷，有外表而無內在。故帕氏只是現代小提琴技法的開山師祖，蕭邦則在作曲上與幾位超凡大師並排。

十四、

德國人嚴謹，其音樂也特別講究邏輯和結構，所以能大。即使是二、三十分鐘一個樂章的龐然大曲，也前、中、後互相緊密關聯呼應，秩序整然，大而不散不亂。法國人浪漫，中國人散漫，所以法國音樂富色彩，中國音樂長旋律，却都少有大而嚴密的作品。

十五、

白遼士，德布西，拉威爾三位法國作曲家，均以色彩見長。白氏的管弦樂配器色彩開宗立派，德氏的和聲色彩前無古人，拉氏則兼有二人之長。

十六、

中國的戲曲音樂，單靠旋律便把唱詞的意境表現發揮得淋漓盡致。這方面實為西洋歌劇所不及。可惜限於種種條件，始終是旋律孤軍奮戰，以至逐漸不敵各路軍馬聯合作戰的西洋歌劇。樂界豪傑之士，何不揭竿而起，集中西優點，另闢戰場，建功立業？

十七、

歌劇音樂，「一要與歌詞感情吻合，二要表現出人物性格，三要符合時代與民族風格。」此乃深辨其中甘苦的至理名言。持

此標準評論，寫作歌劇音樂，必無大誤。

十八、

　　華格納的歌劇天馬行空，普契尼的歌劇出水芙蓉，莫札特的歌劇羚羊掛角，威爾第的歌劇如泰山重。

十九、

　　普契尼以旋律造意境，華格納以功力造意境。世人喜愛普契尼者多，欣賞華格納者少。曲高眾難和，豈能不服氣？

二十、

　　華格納與普契尼做人都一塌糊塗，音樂却高妙之極。可見，人都有兩面。文，不一定如其人；樂，亦不一定如其人。

二十一、

　　美術善寫景，音樂長抒情。最偉大的音樂作品，無不以抒情為主。傳統中國器樂曲寫景多於抒情，故少有深刻偉大之作。

二十二、

　　寫景之曲非無佳作。孟德爾頌之「芬格爾海穴序曲」，德布西之「月光」，都是美妙傳神，極富創意之曲中上品。穆梭爾斯基的「圖畫展覽會」，史麥塔納的「莫爾島河」，更是有景有情，情景交融得天衣無縫之作。然而，比之貝多芬的「命運」，

「合唱」交響樂，氣魄，深度，感人度，顯然不能同日而語。

二十三、

　　中國古琴音樂的空靈，渾厚，孤高，為西洋音樂所無所不及。相形之下，箏顯輕浮，小提琴嫌花俏，鋼琴覺累贅。如此獨步中西的樂器，却日漸式微，不見容於今日之社會。曲高和寡，又一例證。

二十四、

　　古琴音樂，貴在脫俗。作曲諸戒，首要戒俗。何謂俗？虛情假意俗，陳腔濫調俗，曲意迎合俗，狐假虎威俗，無病呻吟俗，輕浮油滑俗，爭眼前名俗，貪非份利俗。諸病皆可醫，唯俗無藥救。

二十五、

　　古典與流行之別，主要在「深厚」二字。在意境，音響，技巧功力等方面，古典音樂無不力求深厚，流行音樂無不力求淺薄。故優秀的古典音樂能達百聽不厭，歷久彌新之境；一般的流行音樂只能流行一時，轉眼便雲散烟消。

二十六、

　　古典音樂亦有深而不雅者，流行音樂亦有淺而不俗者。前者如某些鬼氣森森，怪亂刺耳的近世之作。後者如西洋流行歌「你

照亮我的生命」，國語時代曲「夜來香」，奧語流行曲「小李飛刀」等。

二十七、

古典之中，亦有深淺之別。韓德爾與巴哈，羅西尼與貝多芬，帕格尼尼與蕭邦，柴可夫斯基與布拉姆斯，浦羅高菲夫與蕭斯塔柯維契，史特拉汶斯基與巴爾托克，放在一起相比，便顯出前者淺後者深。淺者易被接受，深者耐聽；淺者華美奔放，深者厚拙含蓄。似淺實深，深入淺出，淺深兼備者，莫札特是也。

二十八、

音樂的「厚」，首先來源自情感的深厚。情感深厚者，單一旋律也有厚度。情感淺薄者，把整面總譜填滿，全部樂器齊鳴，也沒有厚度。其次，來源自和弦連接和聲部進行的方向感和邏輯性。最後，才是來源自織體的厚度和中低音區的使用。

二十九、

蕭頌的「詩曲」，旋律淒美，意境深邃，功力高超，一曲已足留芳千古。蕭氏雖英年早逝，應可無憾。

三十、

寫小品要才氣，要旋律，要感情；寫大品要功力，要結構，要理智。此所以寫大品可學，小品不可學。才氣高功力低的人，

寫小品易，大品難；功力高才份低的人，寫小品難大品易。大小
皆能，則非才氣功力皆高者莫辦。

三十一、

舒伯特的歌曲和小品精彩絕倫，無人可及。史特拉汶斯基的
舞劇音樂和交響樂等大作品氣象萬千，一氣呵成。二人可為一善
小，一能大的代表者。

三十二、

以四件弦樂器，便似有整個管弦樂團的厚度，色彩，氣魄；
兼有旋律，和聲，對位，結構之美；又意境深遠，百聽不厭的，
首推德布西的弦樂四重奏。「創者易工，因者難巧」，是王國維
先生論藝術創作的金玉良言。然亦非無例外。海頓是交響樂和弦
樂四重奏形式的創造者。可是，論氣象，深度，成就，顯然貝多
芬，布拉姆斯，蕭斯塔柯維契等後來者青出於藍、更工、更巧、
更大。

三十三、

孟德爾頌的音樂遠離血淚，充滿快樂與光明。馬勒的音樂盡
是悲苦，處處可感不幸與無奈。同為猶太裔作曲家中才華高絕的
頂尖人物，却代表了音樂世界的南北兩極。不知這是偶然的巧
合，還是上帝對其選民的精心安排。

三十四、

意境為前人所未有，功力堪與前賢頡頏的蕭斯塔柯維契交響樂，充滿壓抑感與反抗力，最宜胸中有鬱結需抒解，有悶氣需發洩之人聽。

三十五、

以音樂為國家民族立功立言，在有生之年便被尊為國寶者，有挪威的葛里格，意大利的威爾第，芬蘭的西貝流士等。中國歷來沒有音樂家被尊為國寶，不知原因何在，也不知這是中華民族的幸或不幸。

三十六、

齊白石的水墨畫獨步中外古今，首在一「趣」字。以「趣」求諸樂，克萊斯勒的小品似之。

三十七、

古今由演奏家為協奏曲所寫的裝飾奏（或譯作華彩樂段），以克萊斯勒為貝多芬小提琴協奏曲所寫的最精彩，最見功力。一般人以為克氏只會寫旋律。聽聽此段，便知這位樂界奇才發展組織素材和對位的功力，均達匪夷所思之境。嗚呼！克氏之後，未見有來者。

三十八、

貝多芬之第五號，布拉姆斯之第二號，柴可夫斯基之第一號，三首均帶降記號的鋼琴協奏曲，充滿剛陽美。聽之奏之，陰氣盡掃，鬼魅遠離，陽光遍地，精神大作。

三十九、

　以感人之深爲古今協奏曲排名，德佛亞克的大提琴協奏曲第一。曾令筆者灑落男兒淚的，僅此一首。

四十、

　如果容許主觀地給前人的無標題音樂加上標題，眞想稱布拉姆斯的小提琴協奏曲爲「人生」。曲中有暴風雨，有陽光，有掙扎，有和平，有愛情，有眼淚，有沉思，有奮起，有歡樂，有凱旋……，可說人生各樣，盡在其中。以音樂寫人生，史麥塔納的弦樂四重奏「我的一生」及柴可夫斯基的 A 小調鋼琴三重奏，均未達此境。

四十一、

　「凡音樂皆有標題」，似是而非之說也。較之文學、美術、戲劇等，音樂是更抽象，更高深之藝術。其好處在於同一樂曲，可以有多種詮釋，可以讓聽者有多種聯想，多種感受。硬給無標題音樂套上標題，猶如剪鳥翼，綁馬腿，徒令廣者變窄，深者變

淺。

四十二、

　　理查・史特勞士的交響詩首首帶標題，連解說，有如絕代佳人穿了一身擁腫俗氣却脫不掉的衣服，真煞風景。相信天下人看美女，都不喜歡看衣服穿得太多的，更何況是面紗，頭巾，裹脚布。

四十三、

　　音樂以無標題最上，有標題次之，每段均有標題又次之。到每段每句都用文字來解說時，便流於庸俗，附會，累人，把音樂抒情、抽象的特點，長處全部抹煞乾淨。可惜一般外行人偏喜用文字故事來解說音樂，以為愛樂，其實害樂。中國音樂的落後於西方，多少與中國人偏愛標題，樂曲中具象多，抽象少有關。

四十四、

　　樂之荀貝格，頗似詞之姜白石。才高八斗，全用於堆砌雕琢，故其作品格高情少，雖經得起分析推敲，却難為世人所愛。因情竭才多而創之十二音列作曲法，無異窒息生機的新八股。近人作曲不宗巴哈而宗荀貝格者，作品大都言理不言情，有骨而無肉，有肉而無血。

四十五、

今人並不因宋詩比唐詩新而更愛宋詩。何故？高下有別，非關新舊也。動輒以新榮以舊恥者，可曾想到一千年後，時人看吾輩作品，亦只有高下之分，絕無新舊之別？

四十六、

看中國詩，詞，曲的發展史，最初都是因人有感要發，有情要抒而興起，中間因有情有才之士介入而工，最後因缺情求工而衰落。以此觀樂，當今世界主流作曲派的重堆砌計算而不重感情意境的作曲趨向，必引古典音樂走向沒落之途。

四十七、

三百年來，主流古典音樂的內容意境大略演變如下：讚頌上帝的虔誠心聲——典雅高貴的宮廷情趣——奮起求自由平等的呼喚——多彩多姿，無拘無束的人生人情百態——冷艷奇麗的自然色彩——苦悶壓抑的嘆息與抗爭——原始粗野的哭泣吼叫——歇斯底里，不陰不陽的燥音怪響。再往前看，柳暗花明恐無望，輪迴脫胎是其時。

四十八、

樂評既打不倒一首真正的好作品，亦捧不紅一首平庸的作品，故西貝流士勸人「別把評論家的一派胡言放在心上」，並指出「世上從沒有一座銅像是為評論家而建的」。充其量，樂評只是作者自我感觀的發洩，只能給平淡寂寞的音樂生活增添一點熱

鬧與生氣。對阿鏜的庸人樂話,亦應作如是觀。

<div align="right">1986年春於台北</div>

附錄

歌詞六首

一、唱歌歌

親愛的朋友，讓我們來唱歌。
歡聚在一堂，要盡情地快樂。
拋開困擾，讓歌聲帶走煩惱。
拋開愁苦，讓歌聲解除寂寞。
歌唱友情，歌唱良辰，歌唱美景。
歌唱明天，歌唱生命，歌唱生活。

二、微笑

我給你一個微笑，你還我一個微笑。
我向你表示友好，你向我伸出雙手。
啊！充滿微笑的人間多溫暖，
充滿微笑的生命多美妙。
微笑微笑，讓這世界充滿微笑。
充滿微笑的人間多溫暖，
充滿微笑的生命多美妙。微笑。

三、打掉牙齒和血吞

打掉牙齒和血吞，不求憐來不怨人。
男兒生來經風雨，千錘百煉方成金。
忍住痛，挺直腰，滿腔淚水化一笑。
烏雲遮日豈長久，且放開胸懷看明朝。

四、梅花頌

梅花在絢爛地開放，不畏風雪不畏嚴寒。
象徵著中華民族，歷盡苦難，更加壯大堅強。
美麗的梅花散發芬香，高潔的梅花給人力量。
嬌艷的梅花傳播情愛，獨秀的梅花引百花放。
梅花在絢爛地開放，雄奇挺拔，純樸高尚。
象徵著中華民族，源遠流長，生生不息，充滿希望。

五、自由神頌

自由女神，火把高舉，屹立在紐約港，
莊嚴慈祥，瀟灑漂亮，給人世光明與希望。
啊！您保佑遊子平安快樂，免致親人掛肚牽腸。
啊！您指引遊子，追尋理想，陌生土地上，
如在家鄉，充滿著奮鬥、成功、希望。

六、感謝您，天地上帝

感謝您，天地上帝；感謝您，天地上帝。
您給我生命與健康，您給我親情與友誼。
您給我力量去奮鬥，您讓我分享人間的甜蜜。
感謝您啊！天地上帝；感謝您啊！天地上帝。

請柬辭

　　1985 年 4 月 26 晚，由傑出聲樂家范宇文女士主持，在其台北寓所，舉辦了一場超小型的「阿鏜歌曲作品首次發表會」。十來位聽眾中，計有：羅蘭、申學庸、許常惠、張曉風、趙琴、黃瑩、丹扉、趙寧、吳季札、馬水龍、蔣勳、侯惠芳、李宜蓉等。鋼琴伴奏是王美齡與陳秀嫻。以下是音樂會的請柬辭：

偶然的機會，我經歷了一些事，想用音樂作見證。

偶然的機會，我拜到幾位好老師，遂勉強可用音符傳心聲。

偶然的機會，我從自由神身邊，來到嚮往已久的寶島，結識了幾位聲樂家朋友——范宇文、陳思照、湯慧茹、徐以琳。

偶然的機會，他們願意用美妙的歌聲，把我那粗淺，却尚算有心有情，有淚有笑的歌，唱給各位聽。

他們的高情厚誼，您的賞面光臨，我將永記在心。

<div style="text-align:right">阿鏜（黃輔棠）敬邀</div>

歌曲與我

人別於一般動物之處，除了會使用工具外，還在於有感情並通過種種巧妙的媒體來把感情昇華、傳達、發洩。一般人的哭、笑、訴、罵；文學家的寫詩、寫小說；畫家的構圖作畫，都離不開感情的宣洩。我自幼學音樂，在感情衝動不能不發時，很自然便會使用音樂這種媒體。在各種音樂形式中，能最直接最痛快地宣洩感情的，自然是歌曲。因為它可以借助歌詞，又不必依賴他人和樂器。這是除了寫本行的小提琴音樂外，我也偶而寫點歌和歌詞的原因。

寫作原則上，我極推崇張義德先生論詩時談到的幾點：
1. 意境高雅。2. 情感真切。3. 合乎格律。4.文字精鍊。5. 要含蓄。6. 可以吟唱（見丹青文庫之1「唐詩的滋味」）不過，拿這些準則來衡量一下自己的作品，恐怕難免被評為「眼高手低，尚待努力」。

（這段文字，摘錄自 1985 年 9 月 27 晚，由台南市女青年會在台南市文化中心舉辦的「中國歌曲之夜」的節目單中之「作曲者的話」。）

歌後記

一、

　　每當我想起慈父的音容笑貌，想起年幼時慈母把她捨不得吃的最好東西留給我吃，就會產生一種略帶酸味的幸福感。可憐天下父母，無條件把所有的愛都獻給子女，却不望回報，不計後果，不惜犧牲。父母之恩，深何止海！可是，做兒女的，能還報父母多少呢？我的慈父已離開人世，慈母遠隔重洋，我只能為他們唱兩首歌。「臚德頌」獻給慈父，「遊子吟」獻給慈母，並願天下父母都慈愛，天下兒女都孝順。

二、

　　我妻奉母命嫁給我時，年方十六歲，只知我其貌不揚，其聲如鵝，不知我德才好壞，也不知我從小愛玩票作曲。可是，當她明白了丈夫的長短之處和心願後，却全心一力支持我放棄已有的安定環境，陪著我到遙遠而陌生的地方去追求理想。如此賢妻，當然值得以「木瓜」和「金縷衣」相贈。

三、

　　某年寒假，閒來無事，偶然讀到杏林子的「生之歌」，深深被作者那股強靭求生，博愛世人的精神力量所震撼感動，也深深體會到作為一個身體健康人的幸運。於是，寫下「微笑」與「感謝您！天地上帝」。

四、

　　某次，一些本來不應該欺負我的人，大概由於人性中最本能又最不美麗的原因，把一筆本來屬於我，而且當時對我十分重要的財產，硬是吃去了。當時的氣憤，簡直無法形容。想論理，隔著重洋，想作罷，氣吞不下。正在不能自己的時候，讀到吳魯芹先生追憶他一位中學時代老師的文章。這位老師，除了教他國文外，還教他做人要打掉牙齒和血吞。好一句「打掉牙齒和血吞」！這句話，把我幾天來的鬱悶難平之火引發出來，燒成了一首歌——「打掉牙齒和血吞」。歌寫完後，心情亦平靜下來。一筆可用數字表示的財產，換來一首無法用數字計算其價值的歌，也算公平。看來，音樂之妙，除了怡情養性消閒外，還能平衡心理，治療某些疾病呢。

五、

　　人世間最高貴難得的情操，大概是為成全他人而不顧自己了。雖然這種人這種事似乎越來越少，但可堪樂觀的是，只要有人類存在，這種人這種事就不會絕迹。筆者當年曾身受過一位紅顏知己的這種恩情，無以為報，遂寫「黃昏星」一曲，表示永遠的懷念和感謝。

六、

　　天下有情人，尤其是苦難深重的近代中國人之中，不能朝暮

相聚而又情如磐石，始終不變的，實在不少。筆者萬幸，不屬於這「不少」之列，然而却因此更深更強烈地同情佩服他們。與其默默為他們祈禱祝福，不如為他們寫首可聽可唱的歌。於是在古今情詩中，選了宋代詞人秦觀的「鵲橋仙‧七夕」，譜成曲獻給他們。

七、

　　古代文人中，筆者最心儀神交的是蘇東坡。每讀他的詩詞文章，便有不早生一千年之恨。蘇詞之中，論氣象博大，豪放壯觀，當推「念奴嬌‧赤壁懷古」；論訴盡人間凄苦事，摧肝斷腸感人深，當推「江城子‧記夢」。筆者為這兩首詞譜曲，固然是因為深受感動，不能不寫；另一方面是夢想有朝一日，蘇東坡再生，我可以拿這兩曲作見面禮，求他送一幅字，或是贈一首詩，豈非人生一大樂事？

八、

　　當代文人中，筆者最敬佩的是金庸。數十本令人不眠、落淚、深省、捧腹的武俠小說，廿年來每天一篇見解獨到，深入淺出的談時論政文章，有誰能及？筆者胸無大志，小志之一是求得一套金庸親筆題贈的「神雕俠侶」。似筆者這等無德無才無名無位無關係之輩，要求金庸贈書，想來並不容易。於是，出盡情與技，譜成「問世間，情是何物」。希望小志有實現的一天。

　　又：寫此曲時，筆者正在跟張己任先生學對位。曲中伴奏部

份的對位處理，出自張先生的意見，加上受巴哈的啓示而成。

九、

中華民族歷數千年而不衰亡，不分裂，原因何在？唐德剛先生把功勞歸於中文方塊字（見唐著「胡適雜憶」）。我想，除了方塊字外，也許像過農曆年，清明掃墓，念詩詞，看平劇，聽國樂，唱民謠，欣賞國畫，用筷子吃中國菜等民俗習慣，傳統愛好，亦或多或少有點功勞。筆者在理智上並不是一個狹隘的民族至上主義者，可是感情上却無法不常常想到中華民族的過去、現在與將來。這個情意結，凝成一曲「梅花頌」。希望維繫中華民族於一體的，除了方塊字與傳統習俗外，還多一樣每個炎黃子孫都認同的東西──梅花。

十、

在自由神身邊，筆者曾生活了近十年。如果不是她的收留眷顧，處境恐怕不堪設想。如此可親可愛可寄托的女神，豈可無歌贊頌？遂寫「自由神頌」。又因筆者是廣東人，爲寄一點鄉情，把歌寫成亦可用粵語唱，連音域很窄的人也可以唱。

十一、

七十年代初，陳壁華小姐在香港聽了傅聰的音樂會後，寫了一首詩。據說傅聰讀到這首詩，感動得當場落淚。七五年初，文友麥港把這首詩寄給筆者，令筆者數晚無法成眠。思國悲國之

情，如潮如火如電，化作一歌「啊！祖國」。

十二、

　　自幼讀李後主詞，雖然覺得好，但從未產生過刻骨銘心的悲苦共鳴；甚至覺得那是亡國之音，固然悽痛堪憐，但入之於歌，傳唱開去，於國於民何益？直到有一天，自己也被迫離開了故國，無法回去；夜深人靜時，再讀後主詞，突然像觸電一樣，所思、所感、所欲唱，都完全與李後主一樣。這時，樂思像噴泉一樣源源而出，不能停止。三首歌一氣寫完後，總覺得那不是自己微薄的才氣功力所能寫得出來的。莫非亦如王國維先生所說的「始為詞時，亦不自意其至此，而卒至此者，天也，非人之所能為也」（見「靜庵詩詞稿」）。

十三、

　　古人以曲塡詞，造成詞壇騷人輩出，百花爭艷，留香千古的盛況，可是却造成中國歌壇創作的懶惰、僵化、保守、落後。這豈是當年嘔心瀝血灌漑詞花的前輩詞人所願所料？

　　曲詞不相配的例子，可舉流行頗早頗廣的岳飛詞「滿江紅」。岳詞是何等的慷慨、激昂、悲壯！所配的曲，却是如此的平淡、幽閒、低沉。把兩段完全不同的詞配在同一段曲上，已令人啼笑皆非，却廣泛流傳，無人說話。難怪五十多年前，林聲翕先生就要為「滿江紅」另譜一曲。

　　以筆者的愚見，林先生譜的曲，各方面均與詞意相配，技巧

亦高。蛋裏挑骨的是沒有使用中國特有的調式和節奏，洋味稍重
（林先生近年創作的歌劇「易水送別」，完全使用各種中國調式
並用中國傳統樂器伴奏，音樂上十分成功。這與美術界的徐悲
鴻，吳作人，陳其寬等人先學西畫，後畫國畫頗多相似和發人深
省之處）。這是兩曲之後，第三曲「滿江紅」產生的原因。

　　筆者無法在此評論自己作品的好壞長短。值得一記的是，當
時寫完這首歌後，產生了拜林聲翕先生爲師的念頭。後來，由林
祥園先生介紹，眞的有幸拜到林先生爲師，得益無窮。

十四、

　　感謝上天和命運之神，讓我有寫作這些歌所必需的經歷、際
遇。

　　感謝已在天國的義姐王暈。每想到她對我從小的愛護期望，
便有勇氣和毅力克服寫作中的困難。

　　感謝吳節桌和黃友棣先生。當年他們聽了我完全憑感性寫出
來的東西後，指示我一定要正式拜師，從頭學最基礎的東西。

　　感謝幾位理論作曲老師。華特遜（Walter Watson）先生鼓
勵我要敢寫，要直接以大師們的作品和民間音樂爲師。張己任先
生教會我懂得什麼是音樂中的擴張、發展、結構、對位、和聲。
盧炎先生打開我的耳界，並教我音樂要眞誠，要深，要厚，寫作
時不要被各種體系、規律所束縛。林聲翕先生教我做人要以天地
之心爲心，己達達人；音樂要化解暴戾，增加祥和。沒有這幾位
老師的教導，就沒有這些歌。

感謝無條件幫我試唱試奏這些歌，並提供了不少修改意見的師友們——聲樂的鄭秀玲、范宇文、陳麗嬋、陳思照、湯慧茹、徐以琳、許瑞芳、王麗文等；鋼琴的謝麗碧、王美齡、陳秀嫻、林秀芬、郭素岑、簡若芬、陳和美、陳俐慧等。

　　感謝曾永義先生、幫我修改「感謝您！天地上帝」一詞中的不押韻之處並賜我序文；符任之先生幫我修改「滿江紅」一曲中的某些音。

　　感謝韋瀚章先生，在八十高齡，體弱多病的情形下，為我寫序作介紹並應允收我為弟子。

　　感謝張隆延先生贈我封面題字；張清治先生為歌集題辭；趙國宗先生為歌集設計封面。

　　感謝馬水龍先生，讓我有機會在台灣出版這些歌。

　　感謝我的兄、姊、嫂們為我分責分憂，讓我有餘力把這些歌寫和印出來。

<div align="right">*1985年初夏於台北*</div>

　　（這篇歌後記，原載於題為「問世間，情是何物」的「阿鎧歌曲集」之後。）

140

阿鏜之歌 / 曾永義

　　黃輔棠兄將他十年來先後寫作的二十首歌輯為「阿鏜歌曲集」，取金人元好問詞「問世間情是何物」為總題，因為他所要揭櫫的是「親情、愛情、人情、家國情、情情化音樂，頌歌、情歌、俗歌、言志歌、歌歌唱心聲。」而他所以取名為「阿鏜」，應當是希企輔棠之歌，不止要鼙鼓鐘鼓，而且要鏜鏜振天地吧！

　　認識輔棠兄是在許常惠先生的家，一見傾心，過不了幾天，阿鏜就把他的歌曲在舍下裏，一首一首的放給我聽；我聽得很陶醉，不禁擊節嘆賞起來。

　　對於音樂，我不止是門外漢，簡直是懵憒無知；五線譜對我固然是天書，連簡譜也不知如何發聲。而偏偏我的教學和研究從詩詞戲劇到俗文學都與音樂有關，我的朋友和學生更不乏音樂素養高或卓然名家的人；於是我日薰月染，久而久之，也恍然若有所悟。我從韻文學連接到音樂，要講求聲情的搭配映襯，要探究音樂旋律與語言旋律的渾融無間。

　　我曾與好友游昌發討論音樂與語言融合的問題，我將昌發所要譜的古詩詞誦讀吟詠三兩遍供他參考；而昌發也將他譜成的曲子演奏歌唱三兩番給我聽，我就從音高音強音長乃至於聲調來鑑賞他音樂與語言融合的成就。因為一位音樂家譜詞成曲時，無不試圖以音符來詮釋文學，而音符所構成的旋律，自然要與文學所含蘊的旋律相得益彰，乃能臻其妙境。

　　阿鏜的歌曲所以教我陶醉、教我嘆息就是他對於歌詞的意境體會得相當深，對於語言的旋律掌握得相當準，由此而將歌詞融入音符，再用音符將歌詞詮釋出來。也因此他果然作到了「情情

化音樂」，他果然達成了「歌歌唱心聲」。

　　我曾經將阿鏗的歌播放給台大和藝術學院的同學們聽，我要同學們從中仔細體會聲情詞情搭配映襯和語言音樂融合無間的道理，同學們都獲益匪淺；而我在這裏要吹毛求疵的是，如果阿鏗能了解中國韻文學句中音節的結構形式，那麼就可以運用音節的複沓來代替語句的反復，如此或許更可以收到簡明有力與深厚綿遠的效果。

　　只因為一見傾心，阿鏗在他的歌曲集要出版之時，非要我寫幾句話不可，我只好不揣譾陋，嘮叨連篇，其貽笑大方之家自是難免；但願阿鏗一笑足矣。

談琴論樂

作　　者：黃輔棠
發 行 人：鐘麗慧
出　　版：大呂出版社
通 訊 處：台北郵政117～921號信箱
郵撥帳號：1055366-0　大呂出版社

總 經 銷：吳氏圖書有限公司
電　　話：（02）32340036
傳　　真：（02）32340037
通 訊 處：台北縣中和市中正路786-1號5樓

印　　刷：聖峰美術印刷有限公司

西元1986年 4 月10 日 初版
西元2005年 6 月10 日 六刷

出版登記：局版臺業字第參伍捌伍號

ISBN 957-9358-31-1　　　　　定價：120元